超音樂理論

進階和弦·和弦進行

侘美秀俊 監修

坂元輝彌 繪製

徐欣怡 翻譯

前言

購買本書及兩本前作的讀者，各位好。史上唯一令人開懷大笑的樂理書——《超音樂理論》，終於出版到第三本了。

在《超音樂理論 泛音・音程・音階》中，我們跟著悅里和老師，從基礎樂理開始學習。相較之下，《超音樂理論 調性・和弦》會顯得稍微難一點，而本書則會針對和弦做更深入的內容解說。雖然愈學愈複雜，但本系列的登場人物「悅里」依舊會站在初學者的立場，替各位積極發問，在另一位登場人物「老師」細心解說之下，帶著愉快的心情就能學會。就算是稍微複雜一點的內容，只要閱讀漫畫後面的文字解說一定能夠理解。因此，請各位放心。

請跟著幼教界的菜鳥悅里和老師，還有小朋友們一起愉快地學習，一同感受樂理世界的奧妙。

目次

登場人物介紹

悅里

一名幼教老師。勤奮工作的她在即將到來的發表會中，接下了某項任務。因為內心倍感不安，於是著急向青梅竹馬（老師）求救。學習態度滿分的認真女子。

老師

在老家悠然自得當起音樂教室的老師。每次悅里慌慌張張地跑來求救時，總是仔細用心地教導，從來不會見死不救。善於照顧別人的好人。

功能與終止式

DA CAPO

內容複習

《超音樂理論 調性・和弦》

幼教老師這份工作實在好辛苦……不過我們幾個幼教老師，會相約到KTV唱歌紓解壓力～

哦～上次教的「移調」有派上用場嗎？這就是我的功勞了吧。

後來講到「和音／和弦」吧？最後我竟然睡著了呢……對了，老師還偷看樂理教科書！

啊……這種事幹嘛記這麼清楚（汗）。言歸正傳，這次我們就從上次講到的「和音／和弦」繼續解說相關的樂理吧。

序章

這邊就用這個旋律……

感覺不錯！完成了！！

趕快來彈彈看……

だだだだだ
（噠噠噠噠噠）

（砰）

老師！大事不好了！

嚇、嚇死我了……

怎麼了？

（滋逼咻!!）

你看這個！

幼兒園
才藝成果發
表會

幼兒園
發表會？

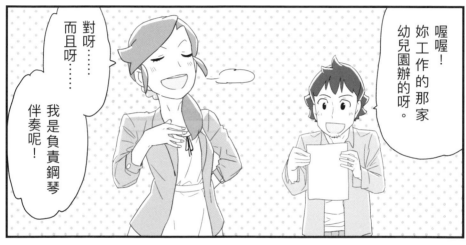

喔喔！妳工作的那家
幼兒園辦的呀。

對呀……
而且呀……

我是負責鋼琴
伴奏呢！

那是因為我教
導有方……

不全是吧。還有
我自己的努力。

（唉嘿嘿）

（嘿嘿嘿）

雖然很
開心，
但……

咻哦哦哦哦哦

真不留情面……

這次的演出不容失敗，所以壓力大到睡不著……

要是彈不好，我哪有臉面對小朋友……

妳現在已經是一副沒臉見人的樣子了！

好吧！我來幫妳建立信心，音樂課開始囉！

不久前妳不也是什麼都不懂，但很努力學習樂理，通過幼教考試了嗎？

10

這次也是，在發表會之前好好練習一定沒問題！

說的也是呢……為了小朋友的笑臉，我也得加把勁！我會努力的！

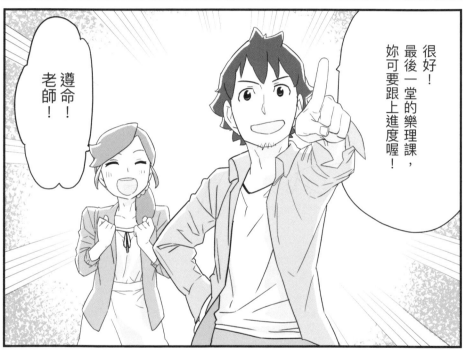

很好！最後一堂的樂理課，妳可要跟上進度喔！

遵命！老師！

啊……等一下，聽完這一席話，頓時讓我安心不少，突然間好想睡喔……

（啪）

（呼）

又不是學了樂理，琴藝就會進步。

……算了。妳高興就好

喂喂，不要睡了。快起來～～上課囉～～！

咦⋯⋯唔⋯⋯（含糊嘟噥）。對了，從哪裡開始呀？

⋯⋯接續上次的和音/和弦的內容。可以吧～？

沒問題～我會努力跟上進度～。

進階和弦

今天來講和弦轉位吧。

很開心房間變整齊乾淨了，是吧。

すとん
(斯咚)

嘿！

(蛤!?)

你在幹嘛!?

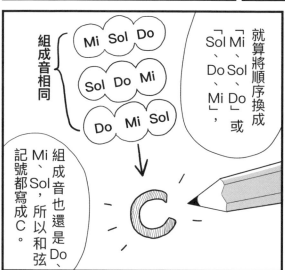

組成音相同

Mi Sol Do

Sol Do Mi

Do Mi Sol

就算將順序換成「Sol、Mi、Do」，或「Do、Sol、Mi」，

C

組成音也還是Do、Mi、Sol，所以和弦記號都寫成C。

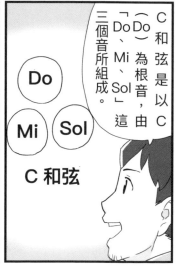

C和弦是以C（Do）為根音，由「Do、Mi、Sol」這三個音所組成。

Do

Mi Sol

C和弦

這樣一來，不就沒辦法判斷該用哪種排列順序彈和弦了嗎？

14

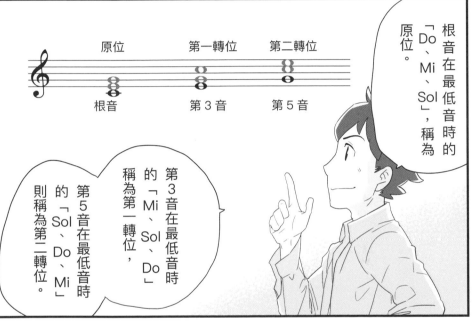

這時會用來表示疊加順序的「轉位」來加以區分。

轉位

根音在最低音時的「Do、Mi、Sol」，稱為原位。

第3音在最低音時的「Mi、Sol、Do」稱為第一轉位，

第5音在最低音時的「Sol、Do、Mi」則稱為第二轉位。

原位　　第一轉位　第二轉位

根音　　第3音　　第5音

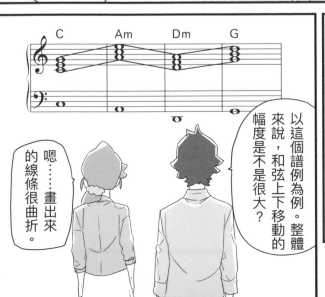

轉位的主要用途是，移動到下一個和弦時，讓音與音的連接更為順暢。

轉位吧～轉一轉～

以這個譜例為例。整體來說，和弦上下移動的幅度是不是很大？

嗯……畫出來的線條很曲折。

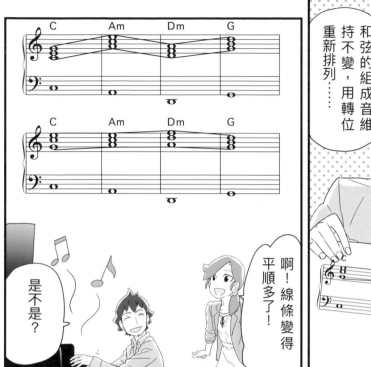

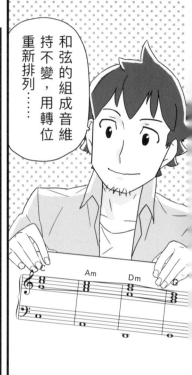

和弦的組成音維持不變，用轉位重新排列……

啊！線條變得平順多了！

是不是？

不過，轉位之後的聲響應該不太一樣……吧？

哦！悅里，反應很快喔！

（啪清）

好比語言，變換語詞的順序，給人的感覺也會隨之改變吧？和弦組成音的堆疊順序也是一樣。

- 新曲 終於 完成！
- 終於 完成 新曲！
- 完成 新曲 終於！

（嗯嗯）

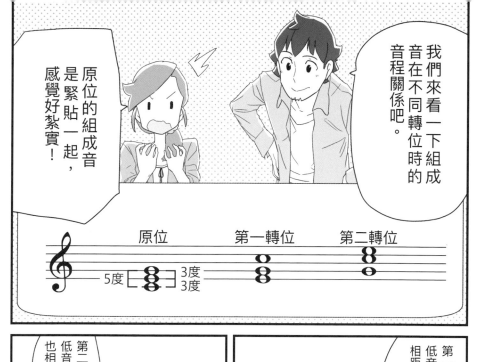
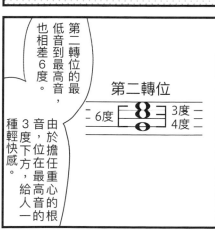
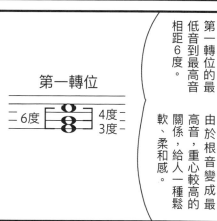

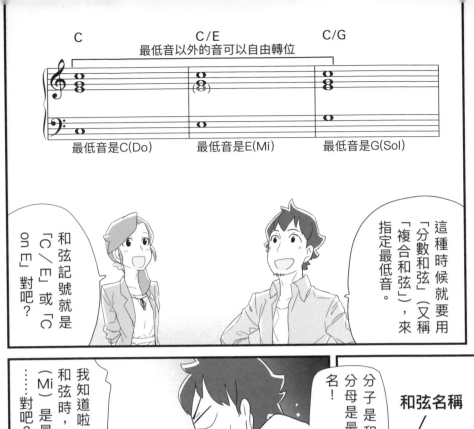
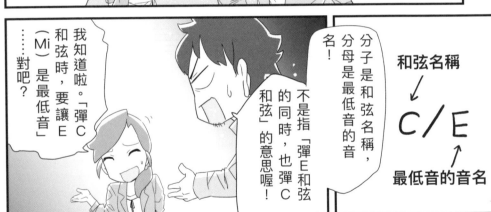
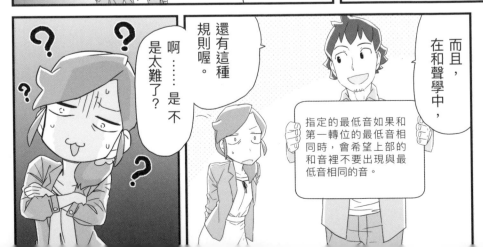

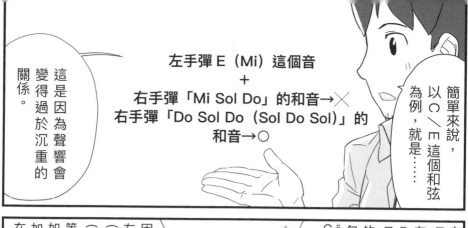

簡單來說，以 C／E 這個和弦為例，就是……

左手彈 E（Mi）這個音
＋
右手彈「Mi Sol Do」的和音→✕
右手彈「Do Sol Do（Sol Do Sol）」的和音→○

這是因為聲響會變得過於沉重的關係。

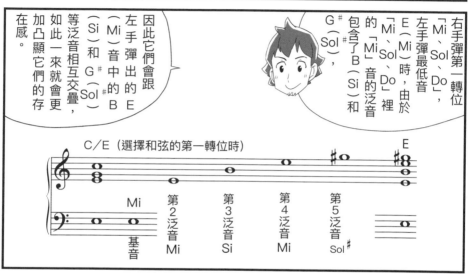

右手彈第一轉位「Mi、Sol、Do」，左手彈最低音 E（Mi）時，由於「Mi、Sol、Do」裡的「Mi」音的泛音包含了 B（Si）和 G♯（Sol），

因此它們會跟左手彈出的 E（Mi）音中的 B（Si）和 G♯（Sol）等泛音相互交疊，如此一來就會加凸顯它們的存在感。

C／E（選擇和弦的第一轉位時）　　　　　　　　　　　　　　E

Mi 基音　｜第2泛音 Mi｜第3泛音 Si｜第4泛音 Mi｜第5泛音 Sol♯

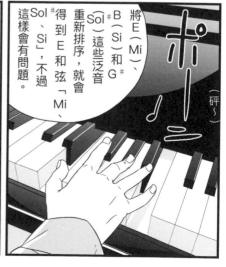

（砰～）

將 E（Mi）、B（Si）和 G♯（Sol）這些泛音重新排序，就會得到 E 和弦「Mi、Sol♯、Si」，不過這樣會有問題。

意思是這種彈法會使泛音中的 E 和弦，變得比平常彈 C 和弦時更加明顯！但 C 與 E 相差小 2 度音程，因而聲響不和諧的音多達兩組。

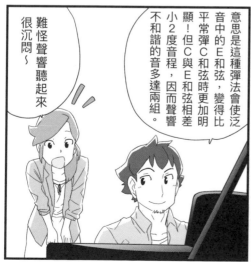

難怪聲響聽起來很沉悶～

接著，我們來看如何從轉位判斷和弦記號！這方法出乎意料地很簡單喔。

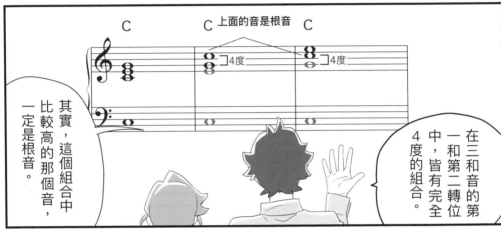

C　　C 上面的音是根音　C
4度　　4度

在三和音的第一和第二轉位中，皆有完全4度的組合。

其實，這個組合中比較高的那個音，一定是根音。

只要在轉位和弦中找出形成2度音程的組合就好了。小2度或大2度都可以。比較高的那個音就是根音。

CM7
上面的音是根音
2度

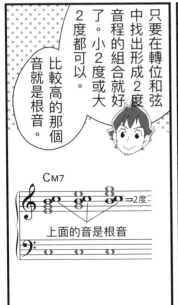

CM7　CM7　CM7　CM7

如果換成四和音，情況就會有點不一樣。

連第三轉位都有……我已經昏頭轉向了～

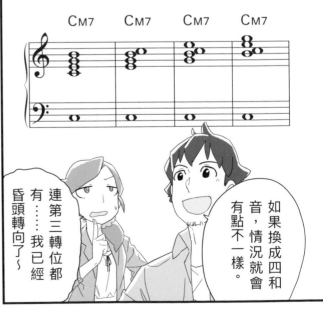

三和音
完全4度音程中比較高的音

四和音
大小2度音程中比較高的音

只要知道根音，就能從其他組成音，推導出和弦記號。基本上是這樣啦。

但……

總有例外！

蛤啊——！

ポイッ（拋～）

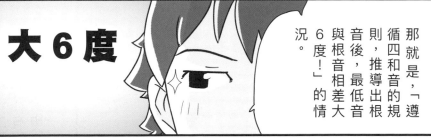

大6度

那就是，「遵循四和音的規則，推導出根音後，最低音與根音相差大6度！」的情況。

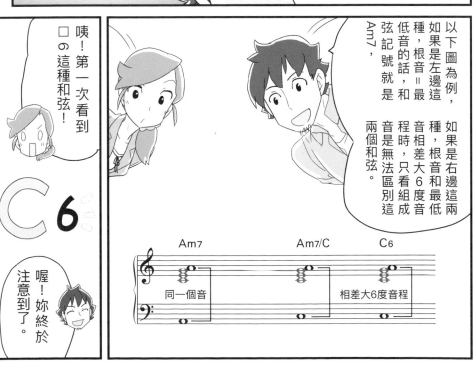

以下圖為例，如果是右邊這兩種，如果是左邊這種，根音＝最低音的話，和音相差大6度音程時，只看組成音是無法區別這兩個和弦。Am7，和弦記號就是這兩個和弦。

咦！第一次看到□のの這種和弦！

喔！妳終於注意到了。

C6

Am7　　　Am7/C　　　C6
同一個音　　　　　　相差大6度音程

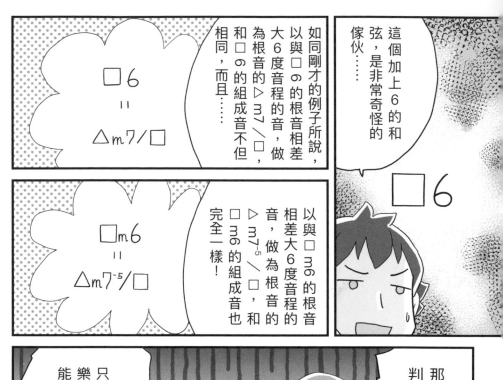

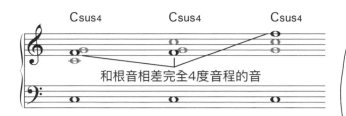

Csus4　Csus4　Csus4

和根音相差完全4度音程的音

G7sus4　G7sus4　G7sus4　G7sus4

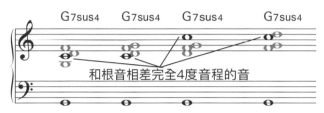

和根音相差完全4度音程的音

最後是本身相當特別的sus4和弦。在原位階段就已經包含了「和根音相差完全4度音程」的音。

不過，它沒有和根音相差3度音程的音。

G7　G7sus4

和根音相差3度音程的音

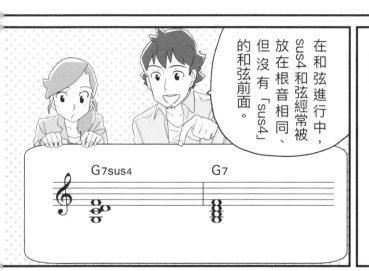

在和弦進行中，sus4和弦經常被放在根音相同、但沒有「sus4」的和弦前面。

G7sus4　G7

還剩下我一開始示範的人體轉位（前手翻），這一定要熟練！！

……那個就不用了啦。

講到這裡，轉位差不多可以結束了吧！？

啊！我忘了一件很重要的東西！

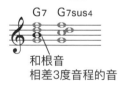

「水金地火木土轉位解說」篇

♪ 轉位就是將和音的組成音重新排列

舉例來說，把C和弦（Do、Mi、Sol）重新排列成「Mi、Sol、Do」或「Sol、Do、Mi」時，為了區別組成音相同、但音符堆疊順序不同的情況，就會使用「轉位（Inversion）」。

如【圖①】所示，以C和弦為例，根音「Do」位在最低音的「Do、Mi、Sol」就稱為原位，第3音「Mi」位在最低音的「Mi、Sol、Do」是第一轉位，而第5音位在最低音的「Sol、Do、Mi」則是第二轉位。

原位與轉位所發出的聲響不同。請看第27頁的【圖③】。在穩定的3度堆疊外側，有5度牢牢保衛著的原位，給人一種穩固的印象。而當和弦變成第一轉位後，外側變成6度，結構較鬆散，根音也會升高一個8度，因此帶有輕飄飄的感覺。同樣地，在第二轉位中，外側也是6度，從最低音算起，音程是4度→3度的堆疊，重心偏高，聲響給人一種好像立刻要往其他音移動的感覺。

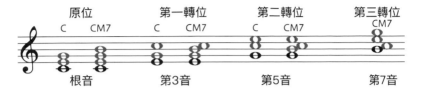

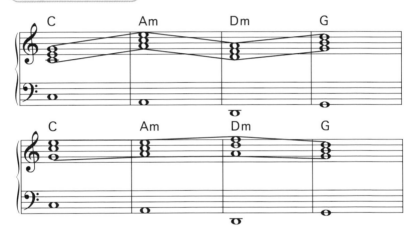

在和弦進行中,當要朝下一個和弦移動時,
為使音和音的連接順暢,就會使用轉位。舉
例來說,圖②中的上方譜例,各和弦之間的
連接看起來是不是很曲折?這時就可以運用
轉位,讓和弦彼此共通的組成音接在一起,
如下方譜例所示,如此一來聽起來就會變得
很平順。

♪ 指定最低音的和弦記號

以鋼琴獨奏來比喻，最低音就是左手彈的部分；以一般樂團編制來比喻，最低音則是電貝斯負責的位置。當沒有特別說明時，通常會將最低音視為根音。此外，譬如C和弦（Do、Mi、Sol），只要最低音是彈C（Do），無論鋼琴獨奏的右手或樂團中的其他樂器使用哪種轉位，和弦記號都會寫成C。在第25頁**圖②**「曲折與平順」的譜例中，和弦記號之所以相同，是因為不管是否有使用轉位，在兩個譜例中，各和弦的最低音都是根音的緣故。

不過，逐漸累積作曲及編曲的經驗之後，有時候也會考量到與前後和弦的連接，而出現像「和弦雖然是C，但這裡的最低音想彈E（Mi）」，將根音以外的音當做最低音的情況。這種時候就要使用「分數和弦」來指定最低音，和弦記號寫成「C／E」或「C on E」，請見**圖④**。分母（接在 on 後面的那個音）代表最低音（而不是指彈E和弦的同時也彈C和弦）。

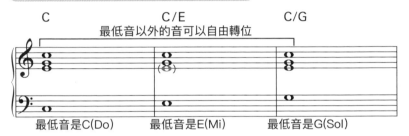

原位　　　　　　　第一轉位　　　　　　第二轉位

C　　　　　　　　C／E　　　　　　　C／G

最低音以外的音可以自由轉位

最低音是C(Do)　　最低音是E(Mi)　　最低音是G(Sol)

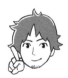

以分子指定和弦，分母指定最低音，如圖④譜例所示。舉例來說，寫成C／E或C on E的和弦，就表示彈C和弦(Do、Mi、Sol）時，要將E(Mi)當做最低音。順帶一提，寫在分子的和弦，視情況改用哪種轉位來彈都可以喔。

原來如此。分數和弦是用在「上面的和弦轉位可以自由選擇，但最低音一定要彈這個音」的情況，對吧？

♪ 指定最低音與第一轉位關係中的潛藏規則

在和聲學中有一項規則，「當分數和弦中做為分子的和弦，使用第一轉位時，如果分子和弦最下面的音和母的最低音相同的話，上部的和音中，最好不要含有那個最低音的音」。請看圖⑤。在最低音 E（Mi）之中，就包含比基音高一個 8 度的第 2 泛音 Mi、第 3 泛音 Si、比基音高兩個 8 度的第 4 泛音 Mi，以及第 5 泛音 Sol♯ 這些音。而且這些泛音同時也包含在右手彈的 C 的第一轉位，也就是「Mi、Sol、Do」的最低音「Mi」裡頭。

實際上，音具有「當和音最下面的音與最低音，以相差 8 度的關係疊合時，泛音會因為相乘效果而被凸顯出來」的特性。因此，在 C／E 的情況中，以 8 度疊合的 Mi 中所包含的泛音（Mi、Si、Sol♯），就會被凸顯出來。「Mi、Si、Sol♯」這個和音，以和弦記號來表示就是 E。換句話說，如果不理會剛剛說的規則，那麼與 C 和弦同時響起、由泛音所組成的 E 和弦，其存在感就會變得比平常更加鮮明。

這樣一來，聲響聽起來當然會變得比較混濁。為了避免這種情況發生，就得省略右手彈的和音中的 Mi，因此有「避免讓最低音以相差 8 度的關係疊合」的原則。

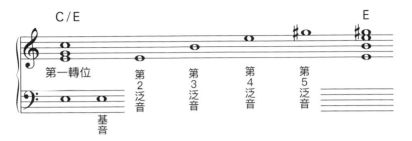

C／E
E
第一轉位　第2泛音　第3泛音　第4泛音　第5泛音
基音

舉例來說,與其他組合相較之下,用C和弦的第一轉位,搭上最低音E(Mi)的組合來彈C／E這個分數和弦時,會更加凸顯E(Mi)這個音的泛音。如此一來,原本的C和弦(Do、Mi、Sol),與由E(Mi)的泛音所組成的E和弦(Mi、Sol♯、Si),兩者的聲響相互干擾程度也會比平常更為明顯。C和弦(Do、Mi、Sol)中的Sol,與由E(Mi)的泛音所組成的E和弦(Mi、Sol♯、Si)中的Sol♯這個音,相差小2度音程。同樣地,Do與Si也會形成小2度音程。而小2度音程是不協和音程。在C和弦的聲響中,由E的泛音所組成的E和弦太凸顯時,這些不協和音程也會變得醒目,因此會讓聲響聽起來變得沉重混濁。為了避免這種情況發生,就得從位於上部的C和弦中,將E(Mi)這個音拿掉,確保泛音不會被強調出來。

♪ 從轉位判別和弦記號的方法

從根音往上堆疊的原位和弦，很容易判別和弦記號。但還不是很熟練轉位時，一旦轉位就不是那麼容易判別了。不過，有一個方法可以在這種時刻派上用場。判別和弦記號的重點在於根音。只要知道哪個音是根音，就能從其他組成音判別出和弦記號。這裡先從三和音的轉位，來說明判斷根音的方法。

請見**圖⑥**。在三和音的原位中，各音是以3度相疊，但在第一轉位及第二轉位裡，會產生完全4度音程的組合。在相差完全4度音程的組合中，比較高的那個音一定是根音。以譜例的例子來說，轉位之後 Sol 與 Do 就是相差完全4度音程，而兩音中較高的「Do」，就是根音。這種判別根音的方法，不僅可以用在圖⑥這種大三和弦上，也適用於小三和弦。

接著是從四和音的轉位來判別根音。請見**圖⑦**，先找出轉位和弦中形成2度音程的兩個音。這兩個音中比較高的音（在大七和弦中是小2度，在屬七和弦中是大2度）的兩個音。這兩個音中比較高的音就是根音。

C　　　　　　　　　　C　上面的音是根音　　C

原位　　　　　　　第一轉位　　完全4度　　第二轉位　　完全4度

CM7　　　　　　　CM7 上面的音是根音 CM7　　　　　CM7

原位　　　　　第一轉位　2度　　第二轉位　2度　　第三轉位　2度

不過，用這種判別方法雖很容易從轉位過的和弦推導出根音，但音符不是縱向緊鄰的狀態，還是很難判斷和弦記號。因此會以已找出的根音為基準，把比它高的音符，全部降低一個8度，再重新排列。這樣一來，就會變回比較熟悉的原位，方便判斷和弦記號。此外，如果推導出來的根音，與最低音不同，就應該用分數和弦來表示。

只是也有例外，當「利用四和音的規則所推導出的根音，與最低音相差大6度」的時候，就不是那麼容易判斷了。請見**圖⑧**，像是形式為□6及根音（△）與□6的根音（□）相差大6度音程的△m7／□，例如C6（Do、Mi、Sol、La）及根音（△）與□m6的根音（□）相差大6度音程的△m7⁻⁵／□，例如Cm6（Do、Mi♭、Sol、La）及Am7⁻⁵／C（Do、Mi♭、Sol、La），同樣是和弦組成音相同的和弦。由於無從得知C（Do）到底是根音或最低音，所以沒辦法判別和弦記號。這種時候只能從那個和弦在樂曲中的使用方式來判斷。

♪ 本身屬於異類的 sus 和弦

在三和音或四和音中，有一類很特殊的和音——原本應該擺第3音（3度音）的位置，卻改放第4音（＝完全4度音）——如**圖⑨**所示。在和音的組成音中，沒有與根音相差3度的音，卻包含了相差完全4度音程的音，這樣的和弦就稱為 sus4（掛留4度）和弦。「sus」是「Suspended」的縮寫。除了 sus4 和弦以外，還有在原本該放第3音的位置上改放第2音（＝大2度音）的 sus2 和弦。

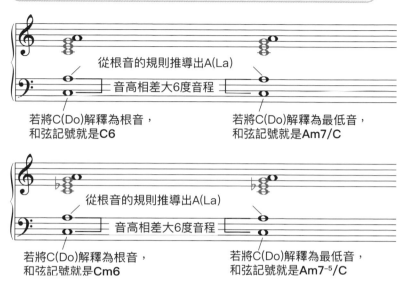

從根音的規則推導出A(La)

音高相差大6度音程

若將C(Do)解釋為根音，
和弦記號就是C6

若將C(Do)解釋為最低音，
和弦記號就是Am7/C

從根音的規則推導出A(La)

音高相差大6度音程

若將C(Do)解釋為根音，
和弦記號就是Cm6

若將C(Do)解釋為最低音，
和弦記號就是Am7⁻⁵/C

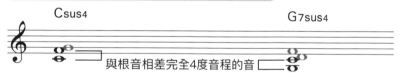

Csus4

G7sus4

與根音相差完全4度音程的音

sus和弦又稱為掛留和弦，在樂曲中，常以
Csus4→C的方式接續使用。在C和弦前面放
入Csus4的話，和弦進行會產生一股渴望移
動的躁動感，若使用得當在某些情況下就能
產生很好的效果。

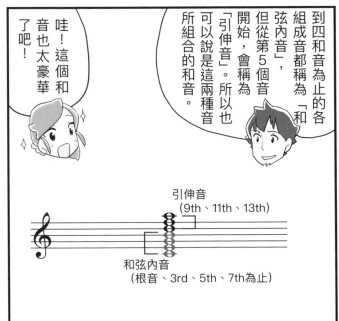

譯注 原文為テンションコード是外來語，語源是英文 Tension Chord。
テンション在日文中有氣氛緊張、興奮的意思。

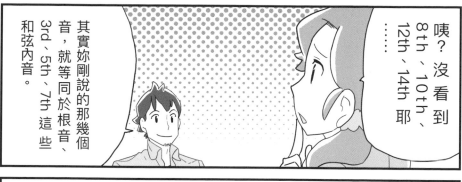

咦？沒看到 8th、10th、12th、14th 耶……

其實妳剛說的那幾個音，就等同於根音、3rd、5th、7th 這些和弦內音。

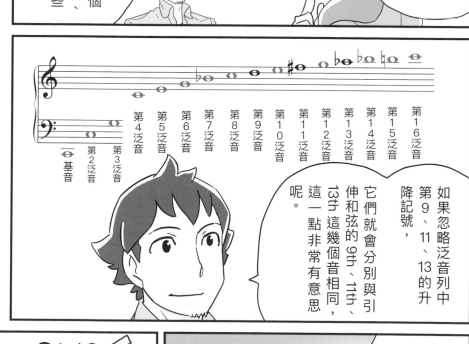

第16泛音
第15泛音
第14泛音
第13泛音
第12泛音
第11泛音
第10泛音
第9泛音
第8泛音
第7泛音
第6泛音
第5泛音
第4泛音
第3泛音
第2泛音
基音

如果忽略泛音列中第9、11、13的升降記號，

它們就會分別與引伸和弦的 9th、11th、13th 這幾個音相同，這一點非常有意思呢。

和弦記號會怎麼寫呢？

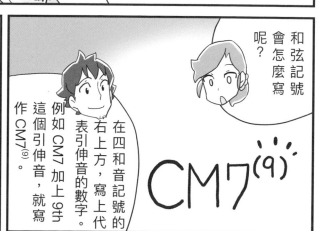

在四和音記號的右上方，寫上代表引伸音的數字。例如 CM7 加上 9th 這個引伸音，就寫作 CM7^(9)。

有時也會用省略標記的方式，寫作「CM9」。

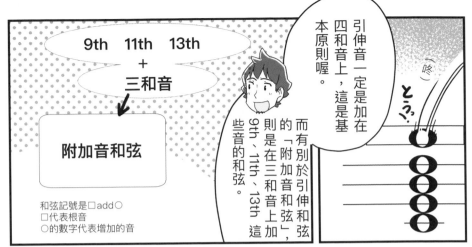

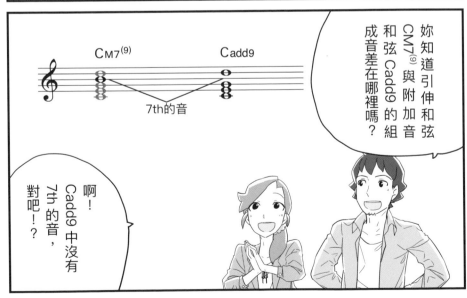

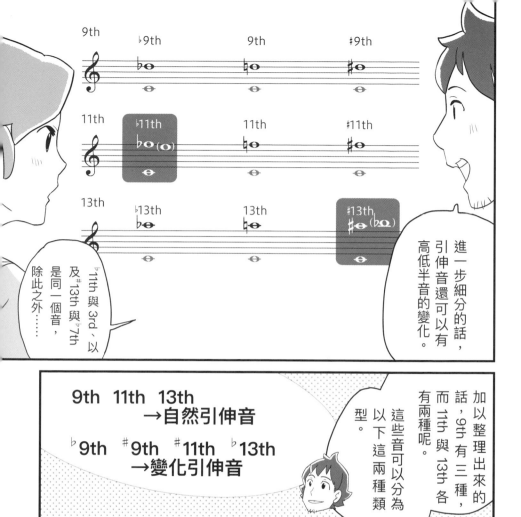

進一步細分的話，引伸音還可以有高低半音的變化。

♭11th 與 3rd、以及 ♯13th 與 ♭7th 是同一個音，除此之外……

加以整理出來的話，9th 有三種，而 11th 與 13th 各有兩種呢。

這些音可以分為以下這兩種類型。

9th　11th　13th
→自然引伸音

♭9th　♯9th　♯11th　♭13th
→變化引伸音

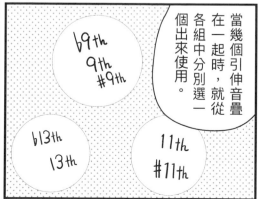

當幾個引伸音疊在一起時，就從各組中分別選一個出來使用。

♭9th
9th
♯9th

♭13th
13th

11th
♯11th

□M7(9.♭9)

不要太貪心，就這樣使用喔。

你說誰貪心！

太棒了！引伸和弦也學會了，這下子我也可以寫歌了吧！

還早勒～

避是避免的避。避用音是指「在和弦上加上這個引伸音後，反而會使聲響或前後的連接性變差」的音，所以是不推薦的組合。

ブッ ブゥ
（不～不—）

接下來說明「避用音」吧。

必用音……？

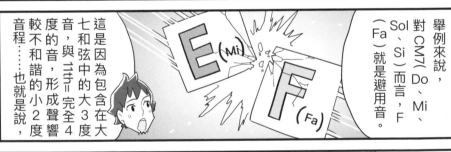

舉例來說，對CM7(Do、Mi、Sol、Si)而言，F(Fa)就是避用音。

這是因為包含在大七和弦中的大3度音，與11寺＝完全4度的音，形成聲響較不和諧的小2度音程……也就是說，

以CM7來說，由於和弦內音E(Mi)與引伸音F(Fa)的聲響相互干擾，所以聽起來不悅耳。話說你手上這本裡也沒有大七和弦加上11寺的□M7⑾這種和弦吧？

真的沒有耶！

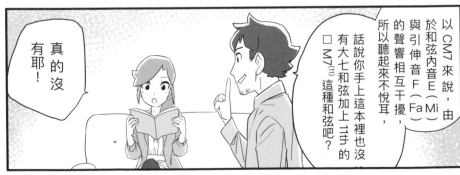

- 大七和弦
 → 9th、13th、♯11th
- 小七和弦
 → 9th、11th、13th
- 屬七和弦
 → 9th、13th、♭9th、♯9th、♯11th、♭13th
- 半減七和弦
 → 9th、11th、♭13th
- 減七和弦
 → 9th、11th、♭13th

關於減七和弦，還有另一種定義方式：比各和弦內音高一個全音的音，即是引伸音。

把各種七和弦可以使用的引伸音，直接列出來應該比較好懂吧！

在和弦上加哪個引伸音、及用什麼方式組合，就可以看出作編曲的品味！

但我現在連要選哪個引伸音都不知道呀～！

這種時候可以先選擇 9th 這個自然引伸音！

用拉麵的配料來比喻，相當於百搭的蔥花！怎樣的搭配都好吃……流口水了吧！

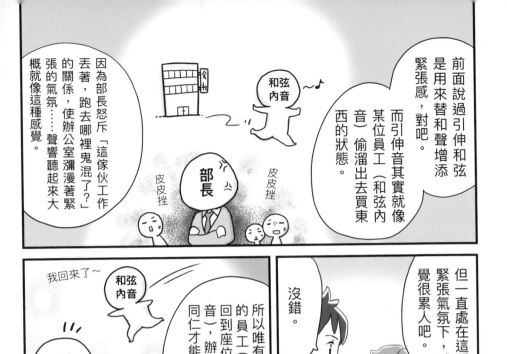

前面說過引伸和弦是用來替和聲增添緊張感，對吧。

而引伸音其實就像某位員工（和弦內音）偷溜出去買東西的狀態。

因為部長怒斥「這傢伙工作丟著，跑去哪裡鬼混了？」的關係，使辦公室瀰漫著緊張的氣氛……聲響聽起來大概就像這種感覺。

和弦內音～♪

會社

部長

皮皮挫　皮皮挫

但一直處在這種緊張氣氛下，感覺很累人吧。

沒錯。

所以唯有偷溜出去的員工（引伸音）回到座位（和弦內音），辦公室裡的同仁才能放下心。

我回來了～

和弦內音

部長

呼～

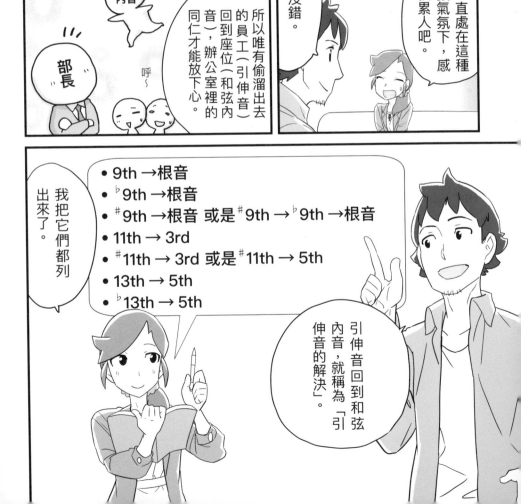

我把它們都列出來了。

- 9th →根音
- ♭9th →根音
- ♯9th →根音 或是 ♯9th → ♭9th →根音
- 11th → 3rd
- ♯11th → 3rd 或是 ♯11th → 5th
- 13th → 5th
- ♭13th → 5th

引伸音回到和弦內音，就稱為「引伸音的解決」。

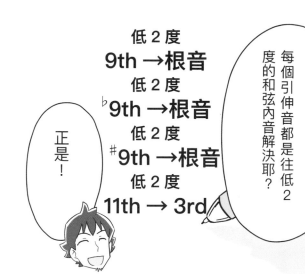

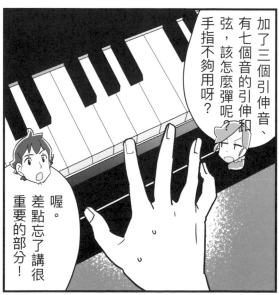

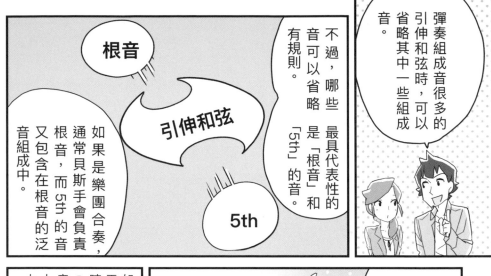

彈奏組成音很多的引伸和弦時，可以省略其中一些組成音。

不過，哪些音可以省略 是有規則。

最具代表性的 是「根音」和「5th」的音。

根音

引伸和弦

5th

如果是樂團合奏，通常貝斯手會負責根音，而5th的音又包含在根音的泛音組成中。

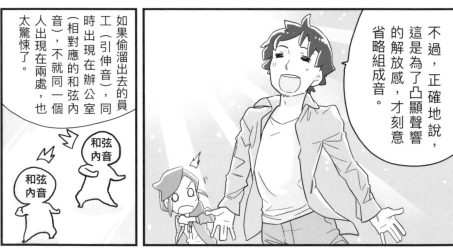

不過，正確地說，這是為了凸顯聲響的解放感，才刻意省略組成音。

如果偷溜出去的員工（引伸音），同時出現在辦公室（相對應的和弦內音），不就同一個人出現在兩處，也太驚悚了。

和弦內音

和弦內音

所以，

彈引伸和弦時，要省略讓引伸音解決的那些音

這是基本原則。

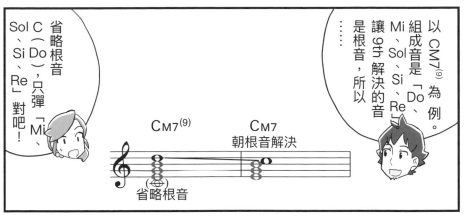

以 CM7⁽⁹⁾ 為例。組成音是「Do、Mi、Sol、Si、Re」，讓 9th 解決的音是根音，所以……

省略根音 C（Do），只彈「Mi、Sol、Si、Re」對吧！

CM7⁽⁹⁾　　CM7 朝根音解決

省略根音

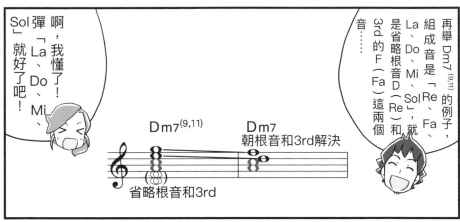

再舉 Dm7⁽⁹,¹¹⁾ 的例子，組成音是「Re、Fa、La、Do、Mi、Sol」，就是省略根音 D（Re）和 3rd 的 F（Fa）這兩個音……

啊，我懂了！彈「La、Do、Mi、Sol」就好了吧！

Dm7⁽⁹,¹¹⁾　　Dm7 朝根音和3rd解決

省略根音和3rd

和弦實在太深奧了！再多教我一些和弦的相關知識吧！

等、等一下，悅里。

（估拉估拉）

……輕挑少年仔

怎覺得好累，都怪我裝什麼

（哎嚎啊）

你這是自作自受。

「引伸音這種嗨咖你裝不來啦」篇

♪ 和弦內音＋引伸音＝引伸和弦

引伸和弦是用來增添聲響緊張感、由五個以上的音堆疊而成的和音。到四和音為止的各組成音稱為「和弦內音（Chord Tone）」，第五個之後的音則稱為「引伸音（Tension Note^{譯注}）」，因此，可以說引伸和弦就是「和弦內音和引伸音組合而成的和音」。乍看很難的引伸和弦，只要理解構造原理，其實並沒有那麼難懂。此外，在接下來的內容中會把第3音、第5音和第7音寫成3rd、5th、7th，請先記住。

引伸音就如圖①所示，會用9th、11th和13th這幾個音。而8th、10th、12th和14th之所以不用，是因為它們是與和弦內音相差8度的同一個音，請見圖②。另外，從15th這個音開始，只是重複出現相差8度的同音，因此不會繼續往上疊加。

譯注 Tension本身有張力、緊張的意思，所以又稱為緊張音。

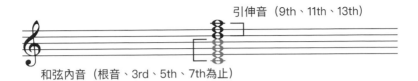

圖① 和弦內音與引伸音

引伸音（9th、11th、13th）

和弦內音（根音、3rd、5th、7th為止）

圖② 不用於引伸音的音

8th	10th	12th	14th

根音	3rd	5th	7th

15th	16th	17th	18th

8th	9th	10th	11th

為避免度數搞亂，基本上引伸音是比做為地基的四和音的最高音更高的音。以CM7⁽⁹⁾為例，引伸音D(Re) 並不是像「Do、**Re**、Mi、Sol、Si」這樣，擺在四和音的中間，而是排在最高音Si的上方，所以是「Do、Mi、Sol、Si、**Re**」。不過實際使用時，也很常配置在四和音的內側。

引伸和弦的和弦記號表示方式，是在四和音的右上角，寫上代表引伸音的數字。舉例來說，CM7 加 9th 這個引伸音所形成的和音，會寫作 CM7⁽⁹⁾，也可以省略寫成 CM9。

另外，有一種乍看之下與引伸音所形成的和弦很像的和音，稱為「附加音和弦」。附加音和弦不僅組成音有差異，使用目的及和聲上的處理方式也不同。用和弦記號表示時，要在三和音的後面寫上「add+數字（從根音算起的度數）」。舉例來說，如果是 C 和弦加上 9th 的情況，就寫作 Cadd9。

♪ 自然引伸音與變化引伸音

接下來請看**圖④**。這張圖列出了 9th、11th、13th 這幾種引伸音，和它們的變化型。

由於每個引伸音分別都有高低半音的變化，所以一共是 9 個。

是三和音加上 9th、11th、13th 所組成，用於使聲響更有立體感。如**圖③**所示，它與引伸和弦不僅組成音有差異，使用目的及和聲上的處理方式也不同。

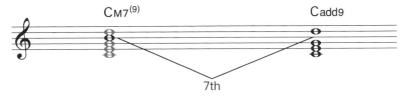

圖③ 引伸和弦與附加音和弦的差別

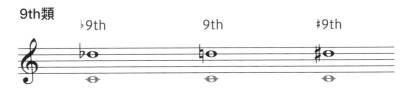

圖④ 引伸音的種類與變化

9th類

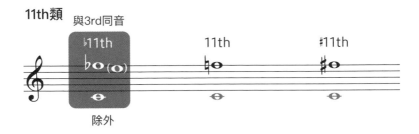

11th類

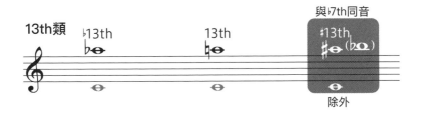

這九個引伸音，若去掉和 3rd 是同一個音的 ♭11th、以及與 ♭7th 是同一個音的 ♯13th 後，實際上就只有七個。將這七個引伸音，依有無升降記號分成兩組，9th、11th、13th 稱為自然引伸音，而 ♭9th、♯9th、♯11th、♭13th 則為變化引伸音。

雖然沒有限制引伸音只能有一個，但一類裡通常只會使用一個。舉例來說，像 □ M7⁽⁹'♭⁹⁾ 這類和弦，在一個和弦裡面同時使用數字相同的引伸音（例如：9th 與 ♭9th）的情況，雖然不是完全不存在，但極為少見。

另一方面，度數不同的引伸音可以自由組合，因此可以從 9th、11th、13th 各類中挑出一個引伸音，形成有五個音的引伸和弦。或是選擇 9th 和 11th、9th 和 13th、11th 和 13th 這種兩個引伸音的組合，形成有六個音的引伸和弦。甚至可以用 9th、11th 和 13th 這種組合，形成有七個音的引伸和弦。

順帶一提，各位還記不記得 9th、11th、13th 這些超過一個 8 度範圍的音程叫做什麼？這是《超音樂理論 泛音‧音程‧音階》一書中 CHAPTER 1 提到的內容，叫做「複音程」。只要把複音程的數字減掉 7，就與較為熟悉的單音程的表示方法相同，如此一來相對容易掌握音名。

做為地基的四和音可使用的引伸音會隨四和音的不同而改變

其實，做為地基的四和音可以用的引伸音都不太一樣，其中的關鍵在於「避用音（Avoid Note）」。Avoid 字面有避開的意思。

避用音雖然並非絕對不能使用，但若把該和弦的避用音當做引伸音使用時，聲響與前後連接性都會變差。舉例來說，對於 CM7 這樣的大七和弦而言，自然引伸音 11th 就是避用音。因為 11th（完全 4 度）以 CM7 來說是 F（Fa）這個音，F（Fa）與大 3 度的 E（Mi）因相距小 2 度音程而相互干擾，因此聲響給人一種不舒服的衝突感。於是，對 □M7 這類和弦來說，不要使用它的避用音──也就是自然引伸音 11th──就變成基本原則。

針對避用音進一步詳細解說會花太長篇幅，因此這裡直接將各種四和音可以使用的引伸音整理出來（這樣比較簡潔明瞭）。排除各個和弦的避用音後的引伸音，就如**圖⑤**所示。

- 大七和弦
 →除了 11th 以外的自然引伸音　9th、13th
 →變化引伸音　♯11th

- 小七和弦
 →所有自然引伸音　9th、11th、13th

- 屬七和弦
 →除了 11th 以外的自然引伸音　9th、13th
 →所有變化引伸音　♭9th、♯9th、♯11th、♭13th

- 半減七和弦
 →除了 13th 以外的自然引伸音　9th、11th
 →變化引伸音　♭13th

- 減七和弦
 →除了 13th 以外的自然引伸音　9th、11th
 →變化引伸音　♭13th

關於減七和弦，還有另外一種定義方式：

比各和弦內音高一個全音的音，即是引伸音。

虽然沒有硬性規定，但也不是隨便加。如果不知道該從哪個音開始加的話，就先用自然引伸音9th。

♪ 引伸音的安心回歸處

引伸和弦具有的緊張感，是由於和弦內音離開自己的崗位，變身為引伸音所造成，從這個角度想，應該比較容易理解。想要緩和緊張的氣氛，就必須讓引伸音變回原本的和弦內音。而將引伸音變回和弦內音的行為，就稱為「引伸音的解決（Tension Resolve）」。引伸音的解決有其規則，請見**圖⑥**。雖然 #11th 也能朝高 2 度的 5th 解決，或 #9th 也可以先經過 ♭9th 再解決，但基本上只要記住「引伸音會往低 2 度的和弦內音解決」就可以了。

此外，引伸和弦是一種最多可由七個音組成的和音，所以彈奏時也有沒辦法彈出每一個音的情況。這種時候，可以把根音的泛音中具有 5th 的音拿掉。如果是樂團合奏，通常根音會由貝斯手負責，所以其他樂器也可以省略根音。

除此之外，引伸音還有一個基本原則，就是「彈奏時留意不要包含會讓引伸音解決的音」，所以實際上並不會出現手指不夠使用的情況。

- 9th → 根音
- ♭9th → 根音
- ♯9th → 根音　或是　♯9th → ♭9th → 根音
- 11th → 3rd
- ♯11th → 3rd　或是　♯11th → 5th
- 13th → 5th
- ♭13th → 5th

老師，有很多音的引伸和弦時，該怎麼彈呀？
手指不夠用呀～

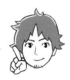

不用將引伸和弦的組成音都彈出來。5th這
個音由於包含在根音的泛音裡頭，因此可以
省略。有貝斯手在時，根音也可以不用彈。
而且呀，引伸和弦的基本原則即是「會讓引伸
音解決的音必須省略不彈」。

原來如此。如果是G7^(9,13)(Sol、Si、Re、Fa、
La、Mi)的話，就可以省略根音「Sol（讓9th
解決的音）」和5th「Re(讓13th解決的音)」，
只彈「Si、Fa、La、Mi」對吧！

Chapter 7

功能與終止式

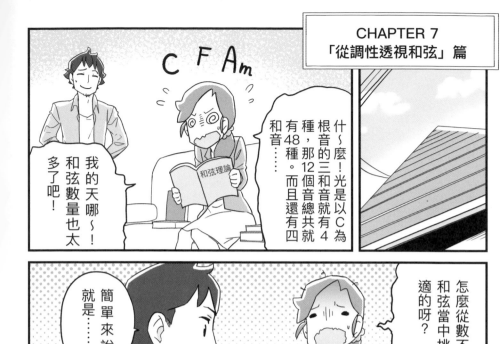

CFAm

什～麼！光是以C為根音的三和音就有4種，那12個音總共就有48種。而且還有四和音……

我的天哪～！和弦數量也太多了吧！

怎麼從數不清的和弦當中挑選合適的呀？

簡單來說，就是……

先從決定樂曲的調性開始。

調性（Key）

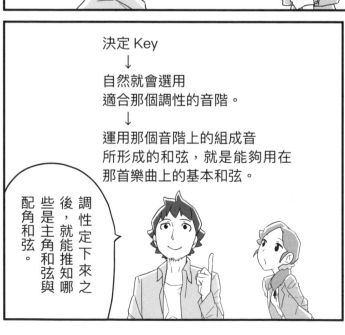

決定 Key
↓
自然就會選用
適合那個調性的音階。
↓
運用那個音階上的組成音
所形成的和弦，就是能夠用在
那首樂曲上的基本和弦。

調性定下來之後，就能推知哪些是主角和弦與配角和弦。

54

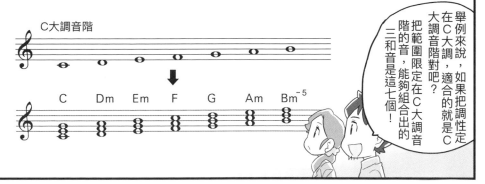

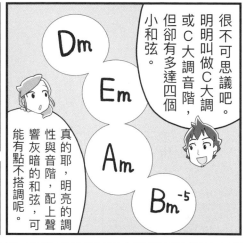

舉例來說，如果把調性定在C大調，適合的就是C大調音階對吧？把範圍限定在C大調音階的音，能夠組合出的三和音是這七個！

C大調音階

C Dm Em F G Am Bm⁻⁵

很不可思議吧。明明叫做C大調音階，或C大調音階，但卻有多達四個小和弦。

Dm Em Am Bm⁻⁵

真的耶，明亮的調性與音階，配上聲響灰暗的和弦，可能有點不搭調呢。

那全部改成大和弦看看吧。

哦……

用到黑鍵的音也太多了吧！根本不是用C大調音階的音寫出來的和弦啊！

嗯啊。這樣感覺更突兀了吧。

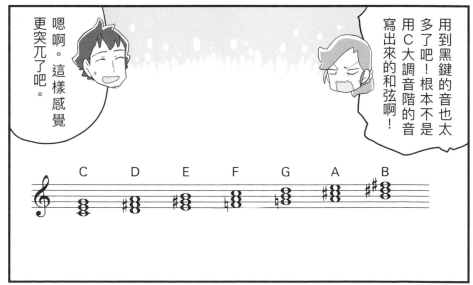

C D E F G A B

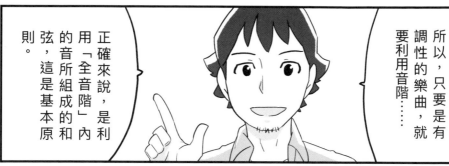

所以，只要是有調性的樂曲，就要利用音階……

正確來說，是利用「全音階」內的音所組成的和弦，這是基本原則。

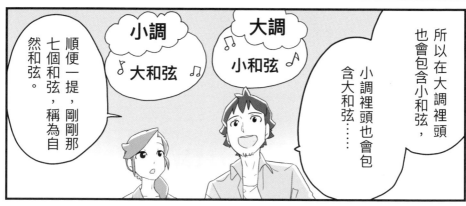

所以在大調裡頭也會包含小調頭也會包含大和弦……

小調
♪ 大和弦 ♫

大調
♪ 小和弦 ♫

順便一提，剛剛那七個和弦，稱為自然和弦。

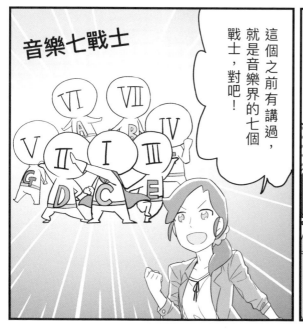

音樂七戰士

VI VII
V I III
G D C E

這個之前有講過，就是音樂界的七個戰士，對吧！

……嗯？自然和弦

有聽過吧？

56

戰士Ⅰ是主角（主音）！

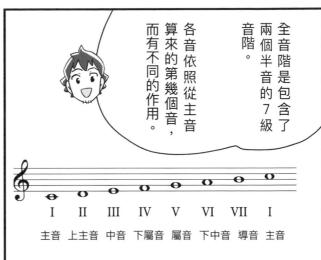

全音階是包含了兩個半音的7級音階。

各音依照從主音算來的第幾個音，而有不同的作用。

I	II	III	IV	V	VI	VII	I
主音	上主音	中音	下屬音	屬音	下中音	導音	主音

除此之外，還有戰士Ⅴ（屬音）與戰士Ⅳ（下屬音）。

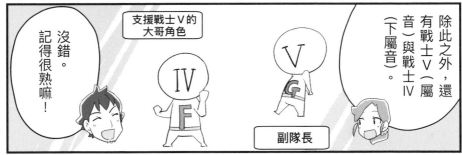

支援戰士Ⅴ的大哥角色

副隊長

沒錯。記得很熟嘛！

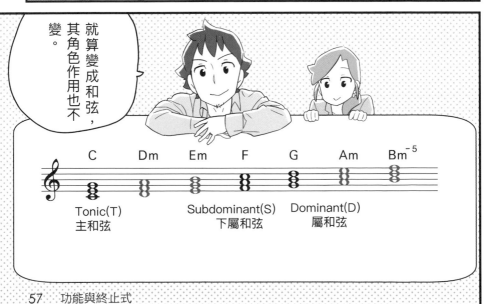

就算變成和弦，其角色作用也不變。

C	Dm	Em	F	G	Am	Bm⁻⁵
Tonic(T) 主和弦		Subdominant(S) 下屬和弦		Dominant(D) 屬和弦		

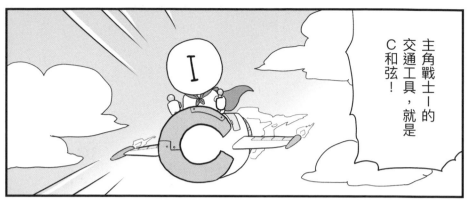

主角戰士I的交通工具，就是C和弦！

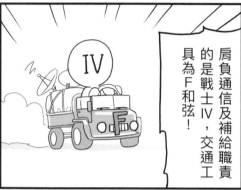

肩負通信及補給職責的是戰士IV，交通工具為F和弦！

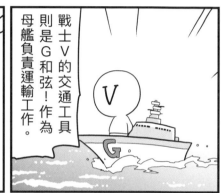

戰士V的交通工具則是G和弦！作為母艦負責運輸工作。

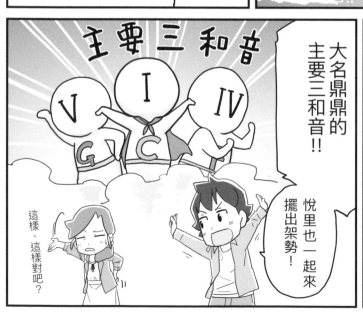

大名鼎鼎的主要三和音！！

悅里也一起來擺出架勢！

這樣、這樣對吧？

這三個就是

ザッ（唰）

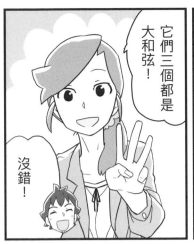

它們三個都是大和弦！

沒錯！

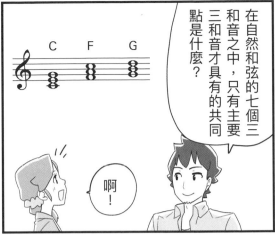

C　F　G

在自然和弦的七個三和音之中，只有主要三和音才具有的共同點是什麼？

啊！

剩下的那些小和弦，說起來就是配角。

VI A　II D　VII B　III E

（我們也出動!!）

因為主要活躍的和弦還是大和弦，所以就算有小和弦參雜其中，

整體的氛圍還是大調的感覺。

われらも

参上!!

VII B　VI A　IV F　I C　V G

依然是大調感

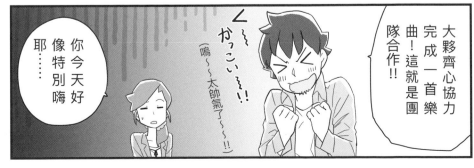

大夥齊心協力完成一首樂曲！這就是團隊合作!!

かっこいい!!
（嗚～太帥氣了～!!）

你今天好像特別嗨耶……

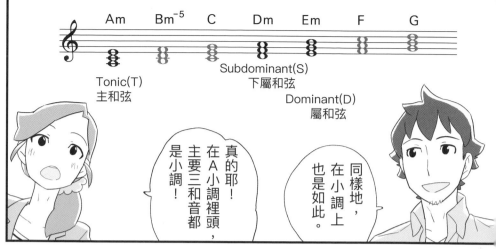

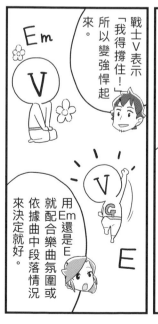

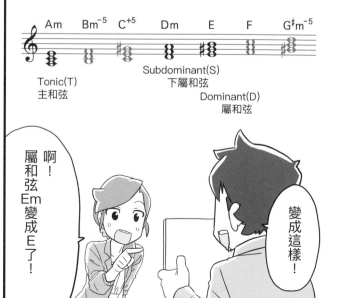

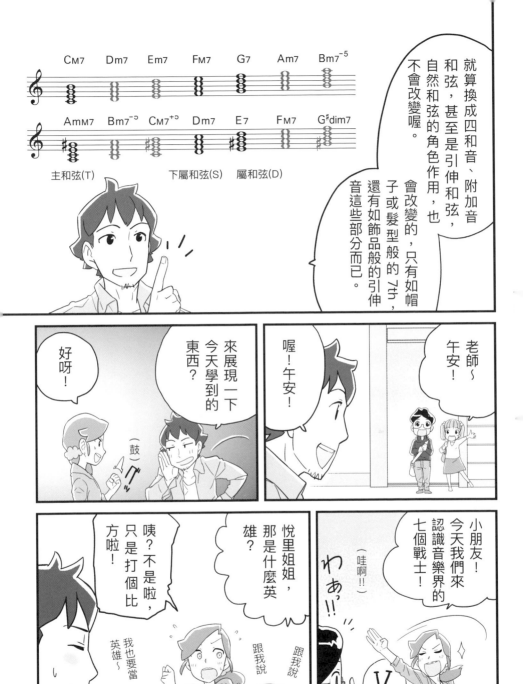

「從調性透視和弦」篇

♪ 樂曲中能用的七個基本和弦＝自然和弦

在樂曲中使用的和弦，會依調性（Key）而定。接下來會深入探討說明。

從數量龐大的和弦當中，找出可以使用在樂曲上的基本和弦，通常會按照以下的順序進行。

決定調性（定 Key）

　↓

選擇音階（Scale）

　↓

挑選由那個音階中的音組合而成的和音

舉例來說，當我們將調性定在C大調時，理所當然會選擇適合C大調的C大調音階。

由C大調音階的音所組成的三和音當中，便可以挑選出合適的和弦，請見**圖①**。

像大音階和小音階這樣，中間包含兩個半音，全部有7級的音階，就稱為「全音階（又稱自然音階，Diatonic Scale）」（有關全音階請參閱《超音樂理論調性‧和弦》）。只用這個全音階（在這裡的範例中是指C大調音階）上的音所組合出來的七個和音，就稱為「（C大調的）自然和弦（Diatonic Chord）」。在能夠感覺出調性的樂曲（意即一般的樂曲）中，使用以自然音階上的七個音做為組成音的和音──也就是自然和弦──，就是基本原則。

在明亮的大調中雖是使用大調音階所組成的自然和弦，但自然和弦裡頭卻混雜了灰暗的小和弦，這聽起來或許不可思議。但如果將這七個三和音，全部改成大和弦，就會變成**圖②**這樣棘手的情況。這些大和弦用了C大調全音階以外的音，所以無法稱為C大調的自然和弦。

1) 決定樂曲的調性 /C 大調

2) 選擇適合樂曲調性的音階 /C 大調音階

C大調音階

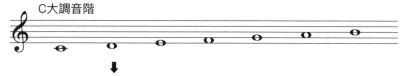

3) 挑選由 C 大調音階的音所組成的和音

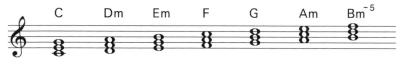

圖② 將按照 1 ～ 3 步驟所得出的三和音，全部改成大和弦

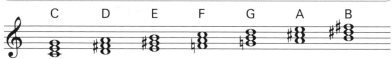

圖③ 自然和弦與主要三和音 (C 大調)

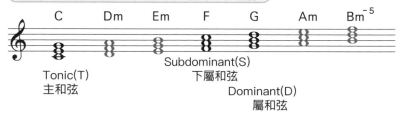

Tonic(T)
主和弦

Subdominant(S)
下屬和弦

Dominant(D)
屬和弦

♪ 自然和弦中的主要三和音

全音階中的每個音都有自己的作用與特性。以C大調音階為例，C（Do）就是主音（Tonic），在音樂七戰士中，C（Do）就是擔任隊長兼父親角色的Ⅰ戰士；G（Sol）是屬音（Dominant），擔任副隊長兼母親角色的戰士Ⅴ；F（Fa）則是下屬音（Subdominant），在戰隊中即是穩坐大哥位置的戰士Ⅳ。

如同**圖③**所示，這些角色特性也可以直接套用到自然和弦上，將主音當做根音的稱為主和弦（Tonic Chord），將屬音當做根音的則是屬和弦（Dominant Chord），而將下屬音當做根音的則稱為下屬和弦（Subdominant Chord）。這三個在所屬調性中肩負重要功能的和弦，就稱為主要三和音。從圖③可知，在C大調的這些自然和弦中，只有C、F、G這三個主要三和音是大和弦。即便大調的自然和弦裡有小和弦的身影，也不會破壞大調本身擁有的明亮氣息，這是因為以要角身分活躍的這些和弦都是大和弦的緣故。

接著我們來看小調的情況。以A自然小調音階為例，如同**圖④**，情況和C大調音階一樣，自然和弦中都包含大和弦與小和弦。不過，主和弦是Am，屬和弦是Em，下屬和弦是Dm，這三個主要三和音皆為小和弦。這也是為何小調所具備的灰暗氣氛得以保存的原因。

如果改成A和聲小調音階，情況就會變成**圖⑤**。這裡的重點在於屬和弦由Em變成E了。在實際樂曲中，有時整首曲子的屬和弦只會使用Em或E其中一個，有時則是隨著前後的和弦進行，靈活交替運用，存在著各種變化。

♪ 三和音以外的自然和弦

此外，如同**圖⑥**所示，即使換成四和音、附加音和弦或引伸和弦，主和弦、屬和弦或下屬和弦這些角色的作用也不會改變。而且就算附加音或引伸音用了自然音階以外的音，依然會被視為自然和弦。

圖④ 在自然和弦中的主要三和音(A自然小調)

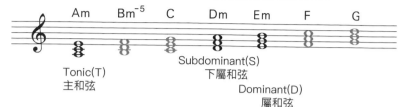

Am　Bm^{-5}　C　Dm　Em　F　G

Tonic(T)
主和弦

Subdominant(S)
下屬和弦

Dominant(D)
屬和弦

圖⑤ 在自然和弦中的主要三和音(A和聲小調)

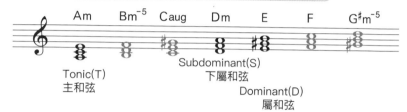

Am　Bm^{-5}　Caug　Dm　E　F　G$^\sharp$m^{-5}

Tonic(T)
主和弦

Subdominant(S)
下屬和弦

Dominant(D)
屬和弦

圖⑥ 在四和音的自然和弦中的主要三和音

C大調

CM7　Dm7　Em7　FM7　G7　Am7　Bm7^{-5}

A和聲小調

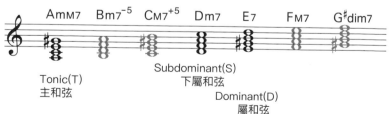

AmM7　Bm7^{-5}　CM7^{+5}　Dm7　E7　FM7　G$^\sharp$dim7

Tonic(T)
主和弦

Subdominant(S)
下屬和弦

Dominant(D)
屬和弦

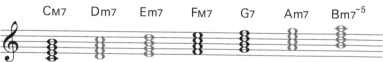

午安～咿？你今天感覺跟平常不太一樣耶。

呵呵呵

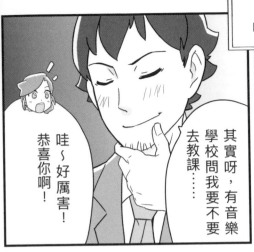

其實呀，有音樂學校問我要不要去教課……

哇～好厲害！恭喜你啊！

所以呀，就當做試教，妳幫我看看，我教得好不好？

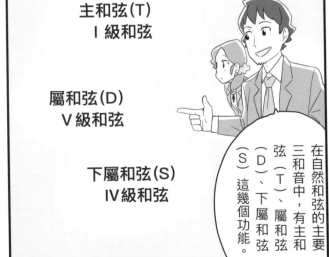

你不要自亂陣腳！振作點！

咳咳！嗯～今天要來講基本的和弦組合——「終止式」。

在自然和弦的主要三和音中，有主和弦（T）、屬和弦（D）、下屬和弦（S）這幾個功能。

主和弦(T)
I 級和弦

屬和弦(D)
V 級和弦

下屬和弦(S)
IV 級和弦

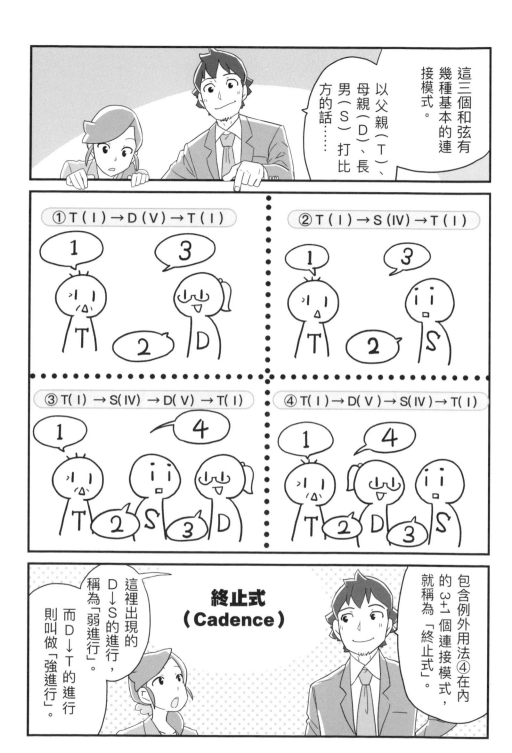

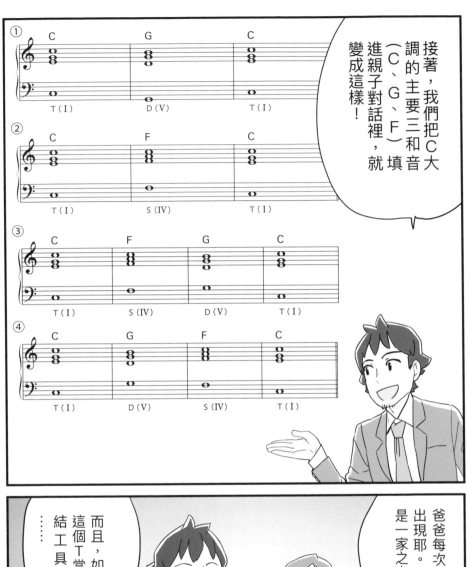

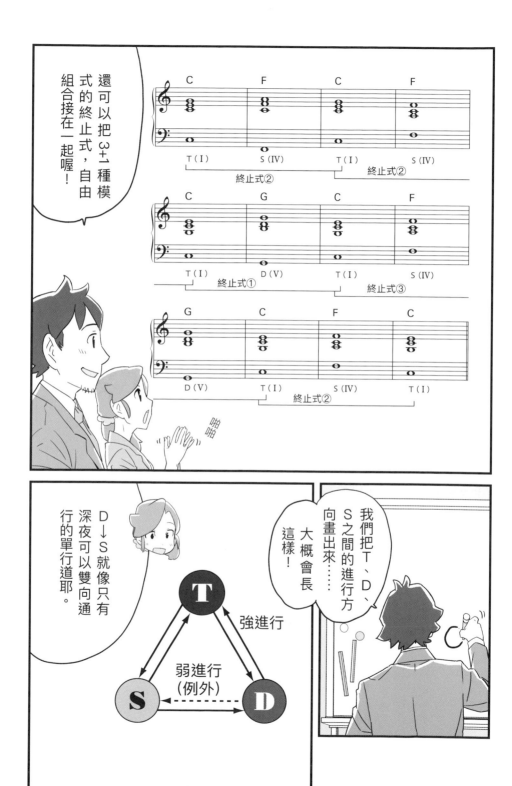

由T、D、S所組成的終止式，可以產生「推動力」，替樂曲帶來情境變化或前進感。

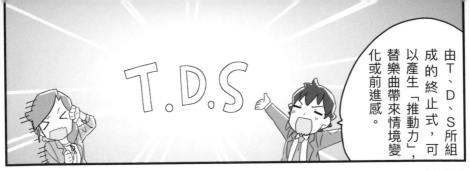

我們用自然和弦環來看一下產生這個「推動力」的原理吧。

長得好像手搖抽獎機喔。

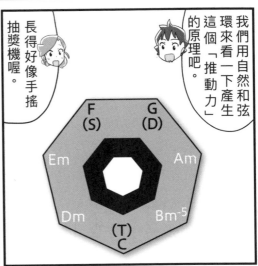

F(S)　G(D)

Em　　Am

Dm　　Bm⁻⁵

(T)C

能量 大

D跟S距離T最遠，位在最高的地方。

當然，所處位置愈高，物體的位能也就愈大。

F(S)　G(D)

(T)C

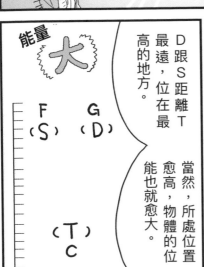

①的T→D→T和②的T→S→T就利用這個能量……很好！悅里！就這樣繼續舉著！

哇！

舉起箱子，再放下……

不穩定

穩定

落差

唔～

不行了

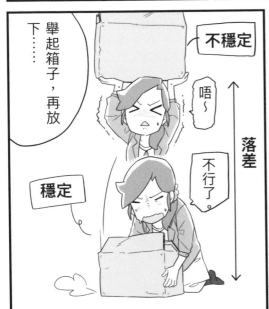

不穩定狀態和穩定狀態之間的落差，會反映在進行的「推動力」大小上。

所以才會展現出強烈的進行感。

呼～ 呼～

別擔心！四和音、附加音和弦與引伸和弦的終止式都一樣。

不過，這個進行的「推動力」，在四和音時是什麼情況呢？該不會又有例外吧！？

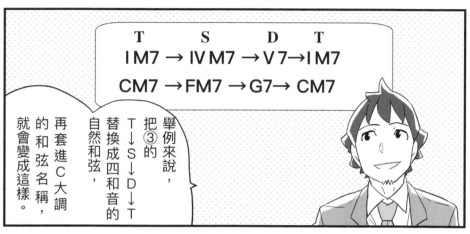

T　　　S　　　D　　　T
IM7 → IVM7 → V7→IM7
CM7 → FM7 → G7→ CM7

舉例來說，把③的 T→S→D→T 替換成四和音的自然和弦，再套進C大調的和弦名稱，就會變成這樣。

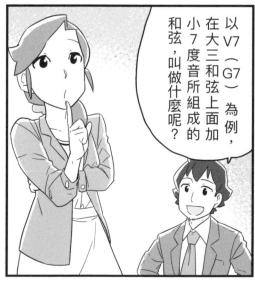

以V7（G7）為例，在大三和弦上面加小7度音所組成的和弦，叫做什麼呢？

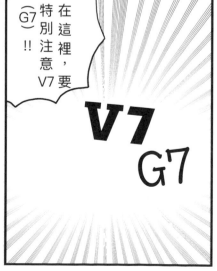

在這裡，要特別注意V7（G7）！！

V7
G7

屬七和弦，對吧！

沒錯！

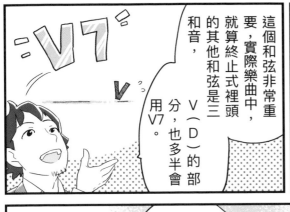

這個和弦非常重要，實際樂曲中，就算終止式裡頭的其他和弦是三和音，V（D）的部分，也多半會用V7。

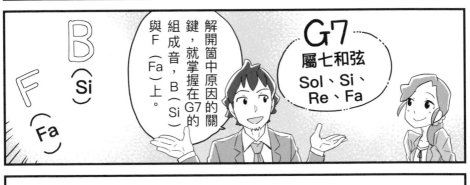

G7
屬七和弦
Sol、Si、
Re、Fa

解開箇中原因的關鍵，就掌握在G7的組成音，B（Si）與F（Fa）上。

B（Si）

F（Fa）

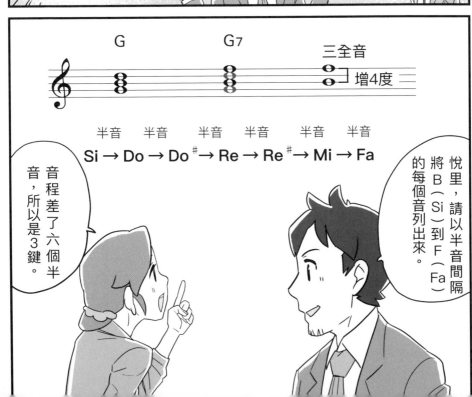

悅里，請以半音間隔將B（Si）到F（Fa）的每個音列出來。

音程差了六個半音，所以是3鍵。

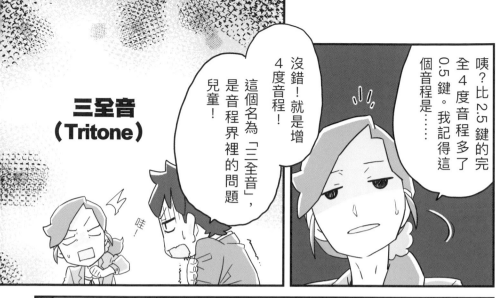

咦？比2.5鍵的完全4度音程多了0.5鍵。我記得這個音程是……

沒錯！就是增4度音程！

這個名為「三全音」，是音程界裡的問題兒童！

三全音（Tritone）

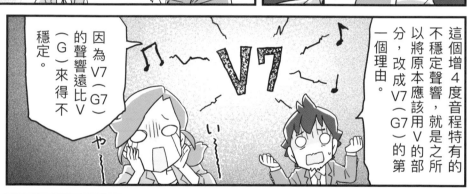

因為V7（G7）的聲響遠比V（G）來得不穩定。

這個增4度音程特有的不穩定聲響，就是之所以將原本應該用V的部分，改成V7（G7）的第一個理由。

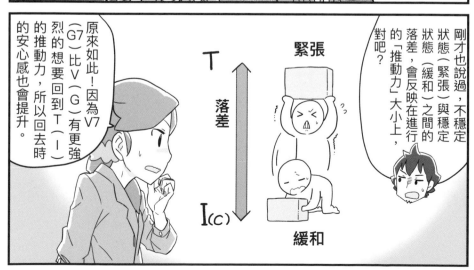

剛才也說過，不穩定狀態（緊張）與穩定狀態（緩和）之間的落差，會反映在進行的「推動力」大小上，對吧？

原來如此！因為V7（G7）比V（G）有更強烈的想要回到T（I）的推動力，所以回去時的安心感也會提升。

緊張

T

落差

I(C)

緩和

第二個理由是，V7（G7）的組成音中，包含了兩個想要往Ⅰ（C）前進的音。

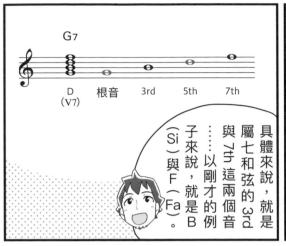

G7

D
（V7）　根音　3rd　5th　7th

具體來說，就是屬七和弦的3rd與7th這兩個音……以剛才的例子來說，就是B（Si）與F（Fa）。

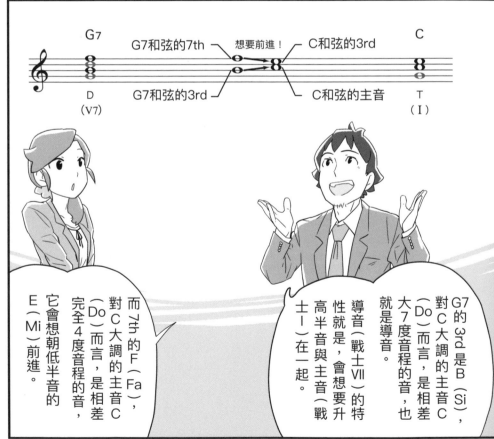

G7　G7和弦的7th　想要前進！　C和弦的3rd　C

D　G7和弦的3rd　C和弦的主音　T
（V7）　　　　　　　　　　　　　（Ⅰ）

G7的3rd是B（Si），對C大調的主音C（Do）而言，是相差大7度音程的音，也就是導音。

導音（戰士Ⅶ）的特性就是，會想要升高半音與主音（戰士Ⅰ）在一起。

而7th的F（Fa），對C大調的主音C（Do）而言，是相差完全4度音程的音，它會想朝低半音的E（Mi）前進。

76

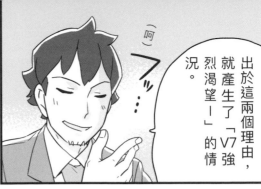

出於這兩個理由，就產生了「V7強烈渴望─」的情況。

和弦居然會渴求彼此……聽起來好浪漫啊。

喂……。

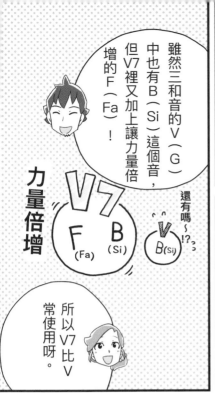

雖然三和音的V（G）中也有B（Si）這個音，但V7裡又加上讓力量倍增的F（Fa）！

還有嗎～!??

力量倍增

V7
F (Fa) B (Si) B (Si)

所以V7比V常使用呀。

怎、怎怎麼樣？我有像音樂學校的老師嗎？

真是的～剛才還很有樣子，怎麼突然沒有信心了～

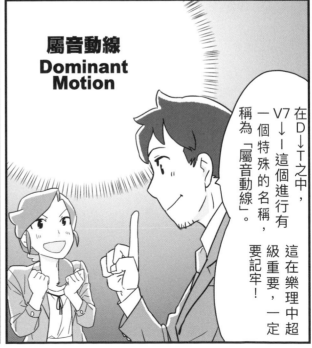

屬音動線 Dominant Motion

在D→T之中，V7→I這個進行有一個特殊的名稱，稱為「屬音動線」。這在樂理中超級重要，一定要記牢！

「終止式是什麼時態語法？」篇

♪ **主要三和音的功能及終止式**

如同前述，主要三和音繼承了在全音階上的特性，而有主和弦（以下稱為T）、屬和弦（以下稱為D）及下屬和弦（以下稱為S）這些角色設定（稱為「功能」）。T是將主音當做根音的I級和弦，D是把5th當做根音的V級和弦，至於S則是拿4th當做根音的IV級和弦。

在這三種功能之間，基本的連接模式有3＋1＝4種。這樣的連接模式就稱為「終止式（Cadence）」。以父親（T）、母親（D）及長男（S）所組成的家庭對話來比喻終止式，就如**圖①**所示。

圖①中，❶好比是單純的夫妻之間的對話。❷則好比父子之間的對話。而❸就像全家都在的對話。這三種模式是終止式的基本型，另外還有❹這種的例外模式。

❶ 終止式 T (I) → D (V) → T (I)

T（父）　我今天會比較晚，晚餐就在外面吃。

D（母）　好，我知道了。

T（父）　嗯。

❷ 終止式 T (I) → S(IV) → T (I)

T（父）　我今天會比較晚，晚餐就在外面吃。

S（長男）喔，聽到了。

T（父）　嗯。

❸ 終止式 T (I) → S(IV) → D(V) → T (I)

T（父）　我今天會比較晚，晚餐就在外面吃。

S（長男）媽～，老爸說今天會比較晚，晚餐要在外面吃喔。

D（母）　老公，今天真的不用煮你的晚餐嗎？

T（父）　嗯。

❹ 終止式 T (I) → D(V) → S(IV) → T (I)

T（父）　我今天會比較晚，晚餐就在外面吃。

D（母）　你爸說今天會比較晚，晚餐要在外面吃。

S（長男）喔，老爸，你今天不回來吃晚飯啊。

T（父）　嗯。

在古典世界裡，終止式❶被視為是應該避免的和弦進行，但在藍調或流行樂的樂曲中經常可見，可以說終止式❶在現代已經實質獲得大眾的認同。此外，出現在終止式❹中、從D到S的進行稱為「弱進行」，而在❶～❸中登場的，從D到T的進行，則叫做「強進行」。

圖②是將

❶ 終止式T（I）→D（V）→T（I）

❷ 終止式T（I）→S（IV）→T（I）

❸ 終止式T（I）→S（IV）→D（V）→T（I）

❹ 終止式T（I）→D（V）→S（IV）→T（I）

分別套進C大調的自然和弦。

這四個終止式是具備主詞、述詞或修飾語等，這些最低限度要素的完整句子。如果將包含在所有終止式裡的T當做連結工具使用，就能自由地連接各種終止式，甚至可能組織出一篇長文。

圖② 4 種終止式（C 大調）

❶ 終止式 T（Ⅰ）→ D（Ⅴ）→ T（Ⅰ）

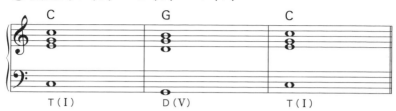

❷ 終止式 T（Ⅰ）→ S（Ⅳ）→ T（Ⅰ）

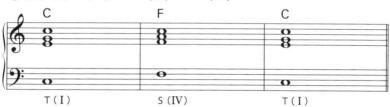

❸ 終止式 T（Ⅰ）→ S（Ⅳ）→ D（Ⅴ）→ T（Ⅰ）

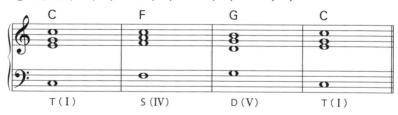

❹ 終止式 T（Ⅰ）→ D（Ⅴ）→ S（Ⅳ）→ T（Ⅰ）

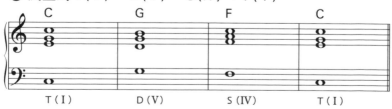

圖③是實際拿T當做連結工具來連接終止式的範例。從譜例的功能排列連接來看，會覺得T、D、S之間是可以相互自由來來去去。這樣解讀確實無法說完全錯誤。但是，如同**圖④**所示，包含在**❹**T→D→S→T這個終止式裡的D→S，是一個不尋常的存在（弱進行），這點請牢記在心。

♪ 終止式所帶來的「推動力」

由於連接T、D、S這些不同功能而組成的終止式，會產生一股「推動力」，可以替音樂帶來情境變化及向前行進的感覺。

接下來就用**圖⑤**的自然和弦環，來說明這個「推動力」產生的原理。為什麼T、D、S會被視為是重要的功能呢？從自然和弦環便能一目了然。D與S不僅距離位於中心的T最遠，而且位在最高的位置上。**❶**T→D→T和**❷**T→S→T這兩個終止式，之所以能擁有強烈的進行感，是因為這種進行給人一種從不穩定的高處往下掉落到地面的感覺。換句話說，緊張與緩和之間的落差是最大的緣故。

82

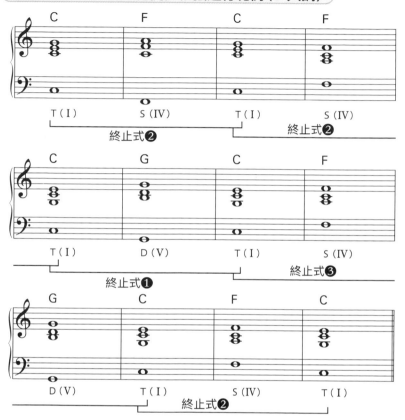

圖③ 組合終止式的範例／和弦進行範例 (C 大調)

T (I)　　　S (IV)　　　T (I)　　　S (IV)
終止式❷　　　　　　　　終止式❷

T (I)　　　D (V)　　　T (I)　　　S (IV)
終止式❶　　　　　　　　終止式❸

D (V)　　　T (I)　　　S (IV)　　　T (I)
終止式❷

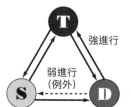

圖④ T、D、S 間的進行方向

T

強進行

弱進行
（例外）

S　　　D

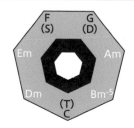

圖⑤ 自然和弦環 (C 大調)

F
(S)

G
(D)

Em

Am

Dm

Bm⁻⁵

(T)
C

此外，終止式❶與❷也都具備流暢的連接感。請見圖⑥，無論是終止式❶或❷，根據音之間的關係都是以完全5度音程（轉位後就是完全4度）上下移動。在連接的和諧度上，完全5度音程是最出色的音程，而這個特性也直接反映在這兩組終止式的連接流暢感上。

接下來，我們用圖⑦的自然和弦環，觀察終止式所具備的「推動力」動態。自然和弦環的構造和手搖抽獎機類似，只要一放開把手（把手＝T），T就會轉回到最下面的原本位置。

首先是終止式❶的行進動態，❶是先以順時鐘方向轉動把手到1點鐘左右的位置，再放手讓把手回到T。同理，終止式❷的行進動態則是先以順時鐘方向轉動把手至11點鐘左右的位置，再放手讓把手以逆時鐘方向回到T。

接著是終止式❸的行進動態，同樣是先以順時鐘方向轉動把手到11點鐘左右的位置，然後暫時休息一下，再以順時鐘方向轉動一格後放手，讓把手回到T。終止式❸給人一種中途有一個緩衝的感覺。終止式❹則是先以順時鐘方向轉動把手到1點鐘左右的位置，然後暫時休息一下，再以逆時鐘方向轉回一格後放手，讓把手回到T。終止式❹形成有往有返的行進動態。

終止式 ❶

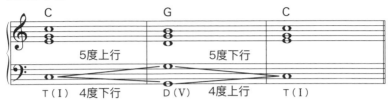

終止式 ❷

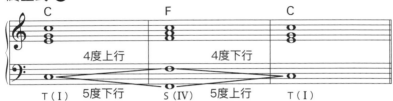

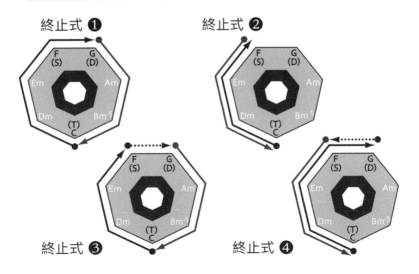

♪ 前進力道強勁的屬七和弦

前述 4 種終止式的和弦換成四和音，附加音和弦或引伸和弦也依然成立。舉例來說，將終止式❸T（I）→S（IV）→D（V）→T（I），依照級數套入四和音的自然和弦，就會變成 CM7→FM7→G7→CM7。

這裡要特別注意 V7（G7）。在《超音樂理論 調性・和弦》的 CHAPTER 5 也有提到，比主音高完全 5 度音程的音，稱為屬音。在以屬音當做根音的大三和弦上，加進小 7 度音所組成的和弦，就稱之為「屬七和弦（Dominant 7th Chord）」。這裡的 V7（G7）正是屬七和弦。

屬七和弦具有獨特的存在感，在和弦進行上也肩負重要的職責。實際上，就如同 I→V7、I→IV→V7→I 這些例子所示，即使終止式裡頭的其他和弦都是三和音，對應於屬和弦的部分也不會用三和音的 V，通常會用四和音，也就是加上小 7 度音的 V7。

這是為什麼呢？接下來就來說明其中的原因。

86

G7這個屬七和弦的組成音是「Sol、Si、Re、Fa」。其中B（Si）到F（Fa）的音程，正是解開疑問的關鍵所在。

首先，請以半音間隔把B（Si）到F（Fa）之間的所有音列出來。就如圖⑧所示，Si→Do→Do#→Re→Re#→Mi→Fa，一共是六個半音。將半音視為0.5鍵，0.5鍵×6＝3鍵的這個音程，比完全4度音程（2.5鍵）多了0.5鍵，是增4度音程譯注。增4度音程的特性就是非常不和諧。過去曾因為聲響太不和諧而被稱為「惡魔的音程」。這個曾極力避免使用的增4度（＝減5度）音程，又稱做「三全音（Tritone）」。

V7比V常使用的第一個理由，就在於三全音所特有的不穩定聲響。在V（G）的和弦裡頭，並沒有能形成三全音的音。這也意味著相較於V（G）來說，V7（G7）這個和弦擁有更加不穩定的聲響。如同前述，前進的「推動力」會隨著不穩定與穩定狀態的差距改變，換句話說，緊張與緩和之間的落差愈大，前進的推動力也愈大。因此，使用聲響更加不穩定的V7（G7），渴望回到I（C）的進行「推動力」就會比V（G）強烈，而回到T時的瞬間所產生的安心感也就更明顯。

譯注 本書將半音視作0．5鍵、全音視作1鍵，而0．5鍵＝小2度，1鍵＝大2度，依此類推可知2．5鍵的4度是完全4度，比完全4度多半音的4度則稱為增4度。詳細解說請參閱《超音樂理論 泛音・音程・音階》。

第二個理由是，在V7（G7）這個和弦中，就包含了兩個渴望朝I級（C）前進的音。

請見**圖⑨**，G7的3rd，也就是B（Si）這個音，在C大調音階上比主音C（Do）高了大7度音程，所以B（Si）就是「導音」。簡單說導音的特性就是會想往高半音的主音C（Do）解決。同樣地，在G7為7th的F（Fa）音，放在C大調音階上就是第四個音，與主音C（Do）相距完全4度音程。這個音是會想往低半音的3rd，也就是E（Mi）音解決的音。

如此一來，組成音含有渴望變成C（Do）與E（Mi）的G7，就可以說是非常想要變成I級C和弦（Do、Mi、Sol）。當然，三和音的G（Sol、Si、Re）裡頭也包含B（Si）這個音，但因為四和音的G7多了一個「Fa」，使得渴望朝I級（C）和弦前進的「推動力」變得更加強烈。

原本D→T就是擁有強烈的進行「推動力」，所以被稱為「強進行」。如果再加上三全音不穩定的聲響與擁有絕對穩定感的T（I）和弦，兩者在聽覺上的巨大落差、以及和弦裡頭含有兩個渴望朝T（I）移動的音，便可以理解為何「屬七和弦擁有最強大的進行推動力」了。

88

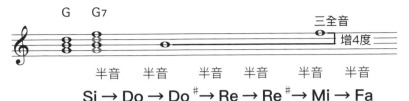

圖⑧ 屬七和弦 (G7) 中的三全音

半音　半音　　半音　　半音　　半音　　半音

Si → Do → Do# → Re → Re# → Mi → Fa

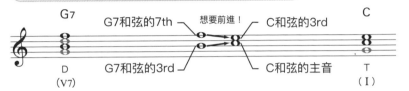

圖⑨ 屬七和弦 (G7) 中兩個渴望解決的音

G7和弦的7th　想要前進！　C和弦的3rd

G7和弦的3rd　　C和弦的主音

D
(V7)

T
（I）

V7比 V 更常使用的理由，懂了嗎？

懂了！因為加了一個音，向 I 級前進的推動力大為增強，所以用 V7比 V 划算，對吧？

嗯～妳這個解釋方式還真特別。不過，總之 V7→I 這組進行對和弦進行而言十分重要，它還有專屬名稱，叫做「屬音動線」，要牢牢記住喔。

妳今天也陪我練習一下教課嘛～

受不了你～我有事啦。

我請妳吃雙層漢堡。

雙層漢堡嗎！好！成交！

哼嗯，真好騙。

我記得你好像有說他們是配角還什麼的……

沒錯！

自然和弦的主要三和音是 I、V、IV，這個之前講過了吧？

那麼剩下的四個和音，又該怎麼運用呢？

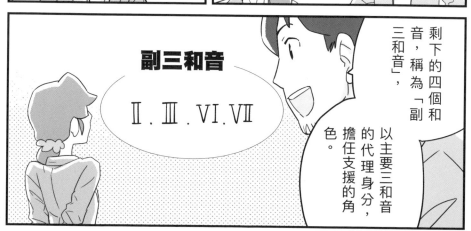

副三和音

II . III . VI . VII

剩下的四個和音，稱為「副三和音」，以主要三和音的代理身分，擔任支援的角色。

90

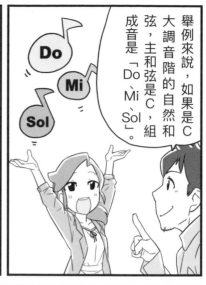
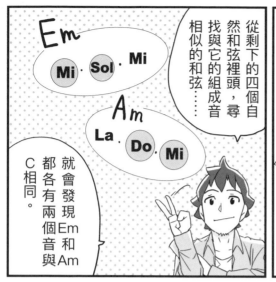
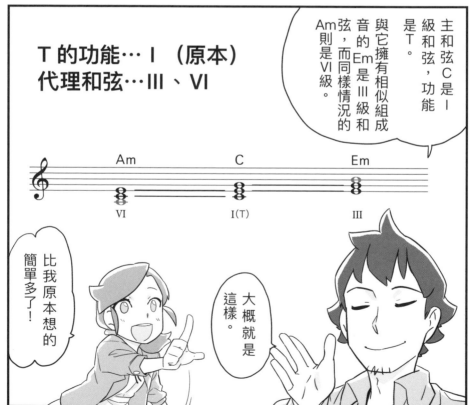

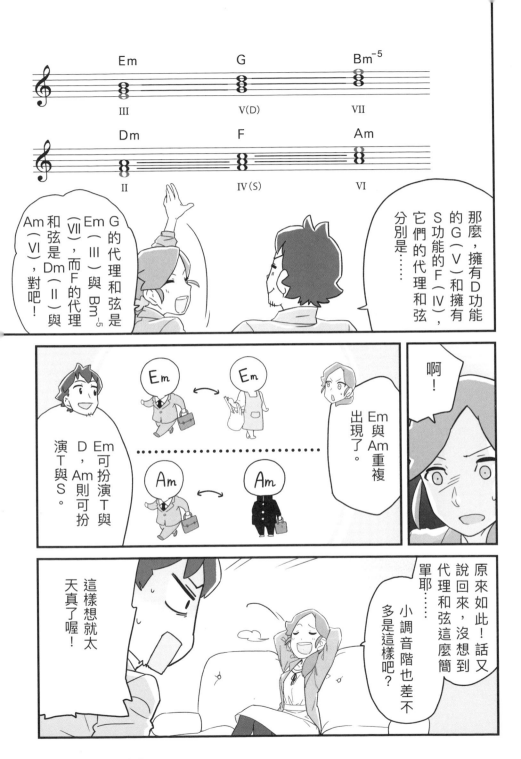

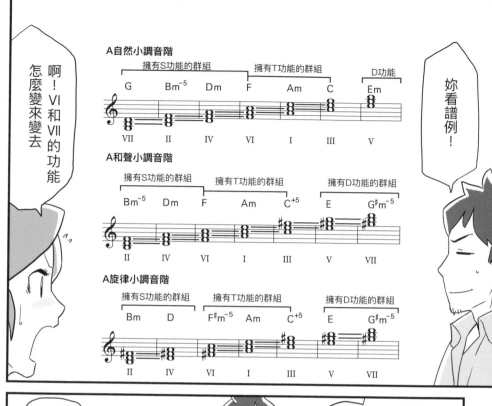

妳看譜例！

啊！VI和VII的功能怎麼變來變去

A自然小調音階

擁有S功能的群組　擁有T功能的群組　D功能

G　Bm⁻⁵　Dm　F　Am　C　Em

VII　II　IV　VI　I　III　V

A和聲小調音階

擁有S功能的群組　擁有T功能的群組　擁有D功能的群組

Bm⁻⁵　Dm　F　Am　C⁺⁵　E　G♯m⁻⁵

II　IV　VI　I　III　V　VII

A旋律小調音階

擁有S功能的群組　擁有T功能的群組　擁有D功能的群組

Bm　D　F♯m⁻⁵　Am　C⁺⁵　E　G♯m⁻⁵

II　IV　VI　I　III　V　VII

因為這三種音階的自然和弦都不太一樣呀。

所以用於替代的功能也會隨之改變！記住了嗎？

小的有眼不識泰山了。

哎

不過，是不是都說明完了？走吧，去吃雙層漢堡！

嘖嘖，還有主要三和音與代理和弦的組合還沒講喔！

啪
啪

94

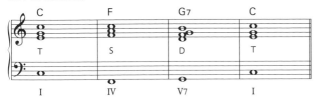

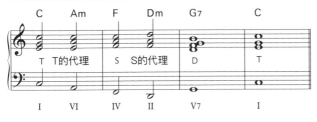

二五進行

我打起精神了，接下來教妳「二五進行」吧！

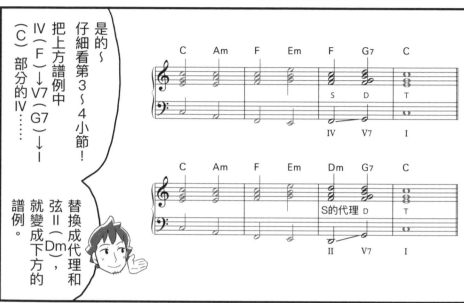

是的～

仔細看上方譜例中第3～4小節！

把上方譜例中IV（F）→V7（G7）→I（C）部分的IV……

替換成代理和弦II（Dm），就變成下方的譜例。

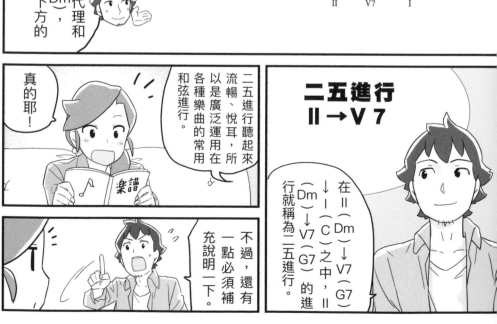

真的耶！

二五進行聽起來流暢、悅耳，所以是廣泛運用在各種樂曲的常用和弦進行。

不過，還有一點必須補充說明一下。

二五進行 II → V7

在II（Dm）→V7（G7）→I（C）之中，II（Dm）→V7（G7）的進行就稱為二五進行。

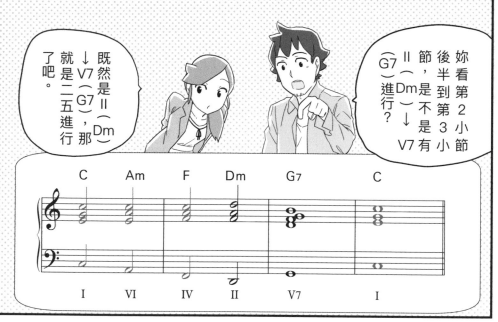

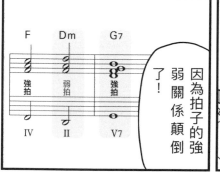
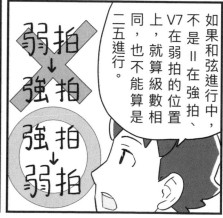

「讓南無桑代理是什麼意思？」篇

♪ 代為執行主要三和音功能的代理和弦

首先來複習一下主要三和音的功能。在七個自然和弦中，擁有主和弦（T）功能的I級和弦、擁有屬和弦（D）功能的V級和弦、以及擁有下屬和弦（S）功能的IV級和弦，就稱為主要三和音。

這三個之外的和弦——具體來說是II、III、VI、VII級和弦，就是接下來要說明的「副三和音」。漫畫中的「7632代理」，就是這四個副三和音的自然和弦級數。

這些副三和音能夠做為「代理和弦」，代為執行某個主要三和音的功能。代理和弦往往給人難懂複雜的印象，但其實只要看和弦的組成音，就能知道哪一個副三和音可以代理哪個主要三和音的功能。簡單來說，大概就是在「尋找相似同伴」的感覺。

順帶一提，副三和音做為代理和弦代替某個主要三和音的功能，在四和音、附加音和弦或引伸和弦的情況上，也可以直接套用。

我們以三和音為前提，用C大調的自然和弦來思考看看。首先這種情況下，主和弦就是C和弦，組成音則是「Do、Mi、Sol」。接著，要從剩下的自然和弦中，尋找組成音相似的和弦。組成音相似的有Em（Mi、Sol、Si）和Am（La、Do、Mi）。找到之後，答案就呼之欲出了。主和弦的C是I級，功能為T。而與C和弦擁有相似組成音的和弦有兩個，分別是級數是III的Em和弦，和級數是VI的Am和弦。由此可知，

I（T）的代理和弦是III和VI。

同樣地，也分別找出與屬和弦、下屬和弦組成音相近的和弦。加以整理之後就是**圖**②。此外，圖②是以這個結果為依據，從代理和弦的視角，將自然和弦重新排列後的順序。

圖① 功能的代理（代理和弦）

可以代理T功能的和弦

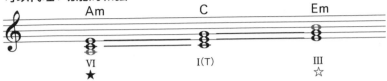

可以代理D功能的和弦

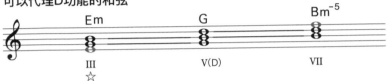

可以代理S功能的和弦

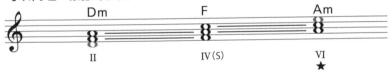

圖② 以代理和弦視角重新排列後的自然和弦（C 大調）

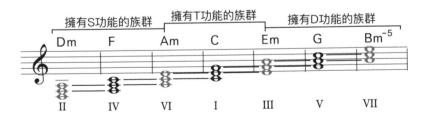

還有，雖然VI級的Am和弦可以兼任T與S的功能，而III級的Em則可以兼任T與D的功能，但在實際的和弦進行中，這兩個和弦通常都是用做T功能的代理和弦。

♪ 小調音階上的代理和弦需要稍加留意

接著我們來看小調音階的代理和弦。前面已經講過，小調音階的代理和弦分為自然、和聲、旋律這三種，在這幾個音階上形成的自然和弦不太一樣。小調音階之所以比大調音階複雜，是因為隨著這些自然和弦的變化，哪個副三和音代理哪個主要三和音的功能，也會跟著改變的緣故。

舉例來說，若將A的自然小調、和聲小調、旋律小調這三種音階上所形成的自然和弦，以代理和弦的視角重新排列，就如圖③所示。VI級和弦與VII級和弦的作用並沒有固定，而是變來變去。由於音階本身就不只一種型態，和弦自然也會跟著變化不定。這點在大調音階上看不到，可以說是小調音階特有的人為多變性吧。

A自然小調音階

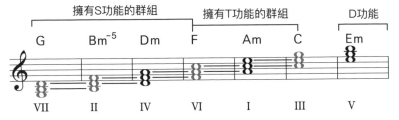

A和聲小調音階

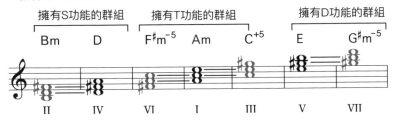

A旋律小調音階

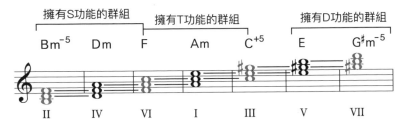

呼～換成小調的代理和弦，情況就變得好複雜喔。

♪ 主要三和音與代理和弦的基本連接規則

連接擁有相同功能的主要三和音與代理和弦，以推動和弦進行時，要把「主要三和音擺在前面，代理和弦放在後面」，例如 C（T）→ Am（T 的代理）或 F（S）→ Dm（S 的代理）。這是和聲學的規定（儘管如此，如果認為反過來擺，效果更好的話也沒問題）。

♪ 活用了代理和弦的常見和弦進行，就是二五進行

以 S→D 連接的終止式是爵士樂及流行樂經常使用的和弦進行，俗稱「二五進行」。

請見第 105 頁圖④的第 3～4 小節。這裡的終止式是S→D→T，以一般的功能分配來看，就是Ⅳ（F）→ V7（G7）→ I（C）這組和弦進行。即使我們用代理和弦Ⅱ（Dm）替換掉其中的Ⅳ（F），使和弦進行變成Ⅱ（Dm）→ V7（G7）→ I（C），S→D→T仍舊成立。這個終止式裡頭的Ⅱ→V7就是二五進行。

「流暢好聽」是二五進行常被使用的原因。圖④中的二五進行（Dm→G7），Dm的根音D（Re）和G7的根音G（Sol）相隔完全4度音程。此外，接在後面的V7（G7）→I（C）這個進行＝屬音動線，根音G（Sol）和C（Do）之間也同樣差了完全4度音程。像這樣根音以完全4度上行（完全5度下行）的情況，就是「4度進行」。

其實，這個4度進行和前面說明過的「強進行」，可以說意義相同。也就是說，包含4度進行的屬音動線擁有強烈的進行「推動力」，同樣是4度進行的二五進行，也具備強烈的進行「推動力」。如果解讀成「將原本是S（Ⅳ）→D（V7）的2度進行，改成進行感更加強烈的4度進行，就是指二五進行」的話，就更可以理解為何二五進行是「流暢好聽」的和弦進行。

最後來補充一件事。在圖⑤中，第2小節後半到第3小節的和弦進行是Ⅱ（Dm）→V7（G7）。既然是Ⅱ→V7，應該就是二五進行了吧？……但並不是，原因在於拍子的強弱關係顛倒了。由於二五進行具有「強拍→弱拍」的固定模式，所以強弱顛倒的組合不算是二五進行，要特別注意。

104

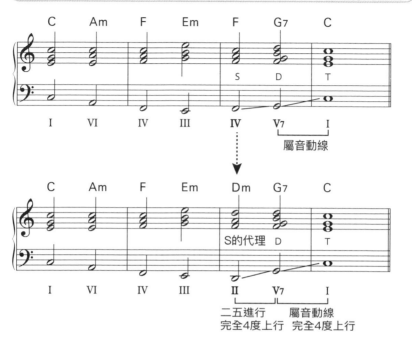

圖④ IV (S)→ V7(D) 及 II (S 的代理)→ V7(D)／二五進行的差別

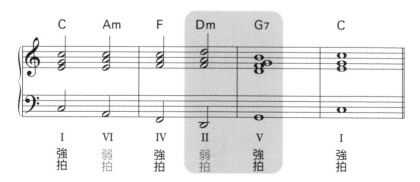

圖⑤ 二五進行不成立的情況

好～！這首曲子也沒問題了！

妳的琴藝真的進步很多耶～

你是在演哪一齣？

……妳現在應該可以應付非自然和弦了吧。

好像是該教妳非自然和弦了。

哇！太棒了！教我！

就可以編出很酷的和弦進行!!

……這個非自然和弦若能運用自如的話

ごくり…（果咕嚕）

那我們就來分析一下，散落在這份譜中的非自然和弦吧！

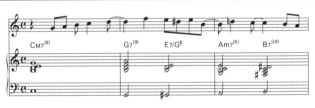

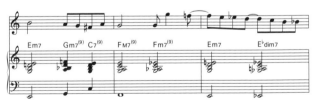

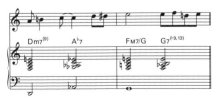

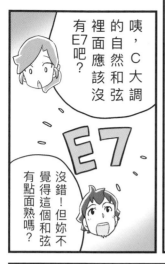

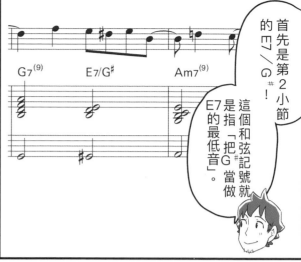

咦，C大調裡面應該沒有E7吧？

沒錯！但妳不覺得這個和弦有點面熟嗎？

E7

首先是第2小節的E7／G♯！

這個和弦記號就是指「把♯G當做E7的最低音」。

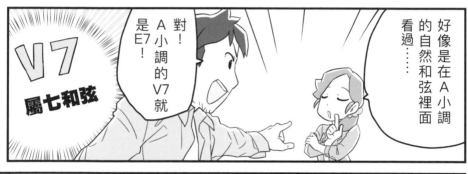

好像是在A小調的自然和弦裡面看過⋯⋯

對！A小調的V7就是E7！

V7 屬七和弦

如果把接在這個E7後面的第3小節的Am7⁽⁹⁾，當做A小調的T（I），這裡就可以說是A小調上的屬音動線V7→I了。

因此，只有這個地方是從C大調轉到A小調，對吧？

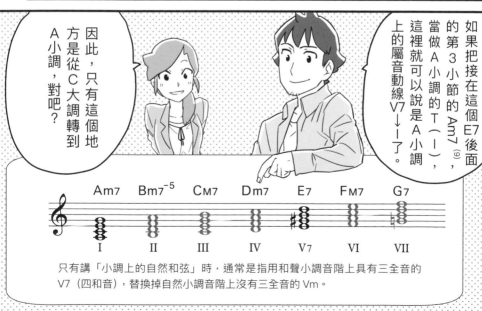

只有講「小調上的自然和弦」時，通常是指用和聲小調音階上具有三全音的V7（四和音），替換掉自然小調音階上沒有三全音的Vm。

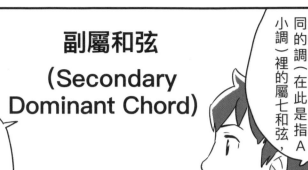

副屬和弦
(Secondary Dominant Chord)

例如E7這類和弦，其實是跟原本樂曲調性（在此是指C大調）不同的調（在此是指A小調）裡的屬七和弦，

這種和弦就稱為「副屬和弦」。

一般的最低音進行
G（Sol）→E（Mi）→A（La）

運用轉位後的最低音進行
G（Sol）→G♯（Sol♯）→A（La）

在轉位後，最低音就能做出以半音間隔上行的平滑線條行。

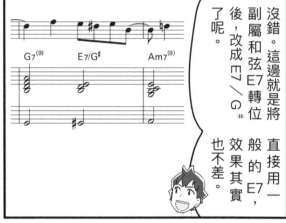

沒錯。這邊就是將直接用一般的E7，副屬和弦E7轉位後，改成E7／G♯，效果其實也不差了呢。

搞不好這也是副屬和弦吧。

有道理呢，我們來確認一下它是不是會變成V7。

B7

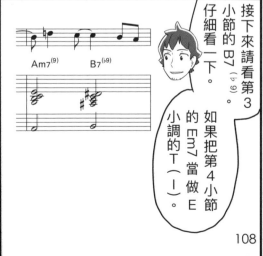

接下來請看第3小節的B7(♭9)。仔細看一下。如果把第4小節的Em7當做E小調的T（Ⅰ）。

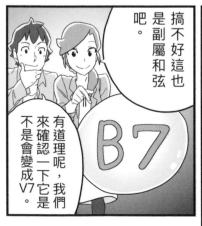

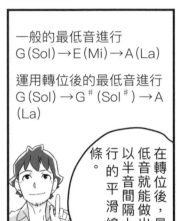

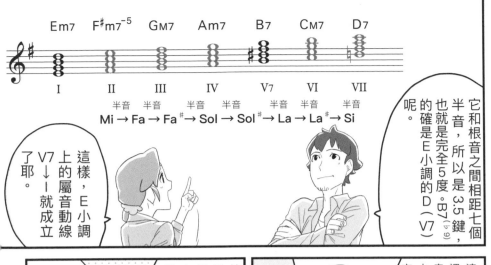

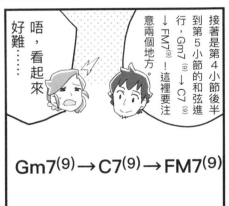

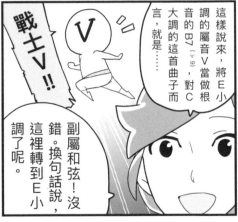

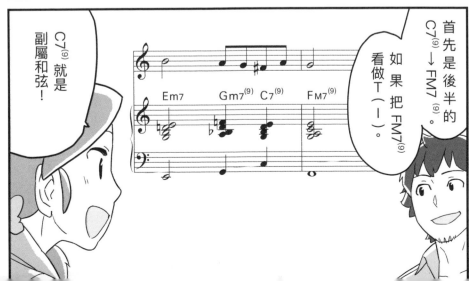

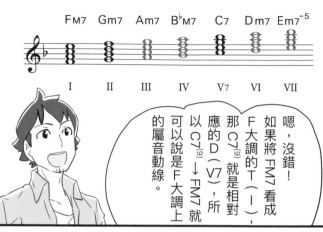
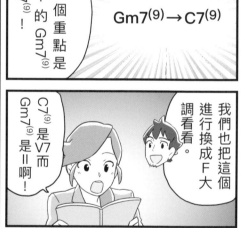
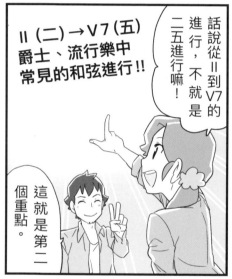
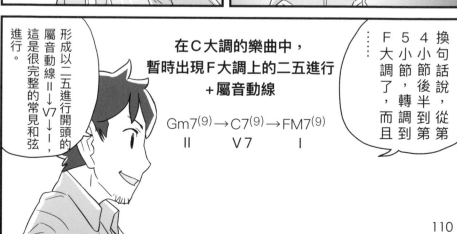

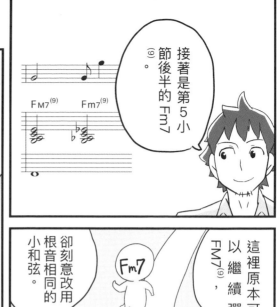

接著是第5小節後半的Fm7⁹。

FM7⁽⁹⁾　Fm7⁽⁹⁾

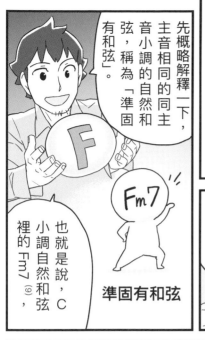

先概略解釋一下，主音相同的同主音小調的自然和弦，稱為「準固有和弦」。

準固有和弦

也就是說，C小調自然和弦裡的Fm7⁽⁹⁾，

這裡原本可以繼續彈FM7⁽⁹⁾，卻刻意改用根音相同的小和弦。

小七和弦

FM7

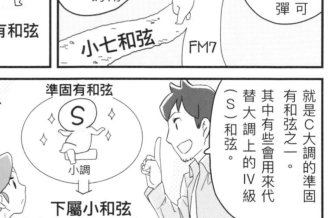

就是C大調的準固有和弦之一。其中有些會用來代替大調上的IV級（S）和弦。

準固有和弦
S
小調
↓
下屬小和弦
Subdominant Minor

小調中的IV級（S）和弦，則稱為「下屬小和弦」。

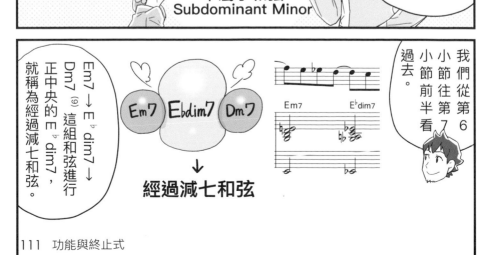

我們從第6小節往第7小節前半看過去。

Em7 → E♭dim7 → Dm7⁽⁹⁾這組和弦進行正中央的E♭dim7，就稱為經過減七和弦。

Em7　E♭dim7　Dm7
↓
經過減七和弦

Em7　E♭dim7

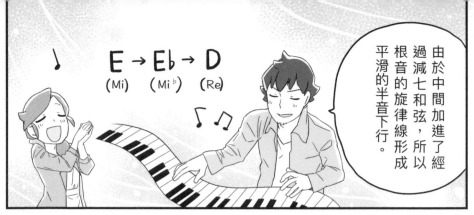

E → E♭ → D
(Mi) (Mi♭) (Re)

由於中間加進了經過減七和弦，所以根音的旋律線形成平滑的半音下行。

呵呵呵，接下來的確是最後了，不過……

好～！我們的課要進入尾聲了吧！

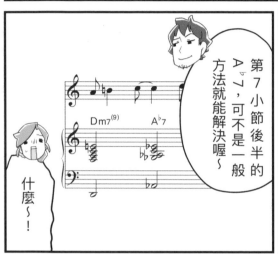

第7小節後半的A♭7，可不是一般方法就能解決喔～

什麼～！

Dm7(9)　A♭7

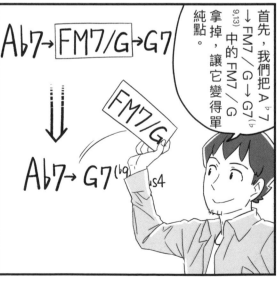

首先，我們把A♭7 →FM7／G→G7(♭9.13)中的FM7／G拿掉，讓它變得單純點。

A♭7 → FM7/G → G7

FM7/G

A♭7 → G7(♭9) sus4

接著，這裡要登場的就是「反轉和弦」。

咦？好像有點厲害耶！

俺はウラの間…

反轉和弦

（深藏不露……）

還記得「三全音」嗎？音程界的問題兒童。

三全音 惡魔音程

是不是屬七和弦裡的增4度（＝減5度）音程？！

……沒錯！而且呀 擁有與屬七和弦相同的三全音的和弦，也具備屬七和弦的功能。

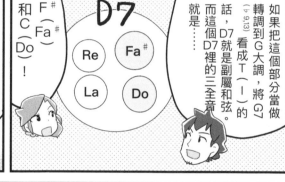

D7

Re Fa# La Do

F#（Fa#）和C（Do）！

如果把這個部分轉調到G大調，將G7（♭9,13）看成T（I）的話，D7就是副屬和弦。而這個D7裡的三全音就是……

妳找找看含有F#（Fa#）和C（Do）的和弦。

嗯～

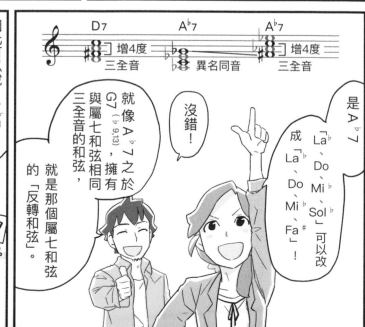

D7 增4度 三全音　　A♭7 異名同音　　A♭7 增4度 三全音

是A♭7 「La、Do、Mi、Sol」可以改成「La、Do、Mi、Fa#」！

沒錯！

就像A♭7之於G7（♭9,13），擁有與屬七和弦相同三全音的和弦，就是那個屬七和弦的「反轉和弦」。

因此可以說，A♭7→G7（♭9,13）是把D7的功能（D），用反轉和弦A♭7替換掉的和弦進行。

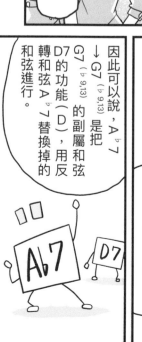

A♭7　D7

現在高興還太早。還有一個沒講，就是剛剛為求單純而拿掉的FM7／G！

（唔……完全忘了……）

這個分數和弦與前面說到轉位時出現的和弦，意義上有點不同。

就「彈奏分子上的和弦時，要將分母的音當做最低音」來說雖然一樣，但……

我們把FM7／G從分數型態改回一般的表示方式。首先，把組成音及從根音G（Sol）起算的音程都寫出來。

FM7／G
Sol、Fa、La、Do、Mi

G(Sol) → F(Fa)…7th
G(Sol) → A(La)…2nd=9th
G(Sol) → C(Do)…4th
G(Sol) → E(Mi)…6th=13th

妳不要急，再仔細看一下它的組成音。

G是根音，有7th、9th、13th……我知道了！這個和弦是G7(9,13)！

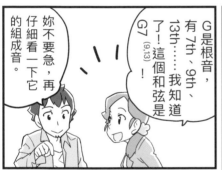

它沒有3rd，但有4th的C（Do），跟平常的3度堆疊有點不太一樣吧？

F　A

C

E　G

說到「沒有 3rd，卻有 4th 這個音的特殊和弦」。悅里，請講！

是聲響給人「快、快想辦法～」感覺的 sus4 和弦！

sus4 和弦

這麼說的話，答案就是⋯⋯

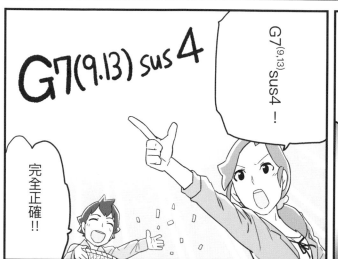

G7(9.13) sus4！

完全正確！！

雖有 G 大調上的 D→T 這組從 Ab7 出發往 G7(b9.13) 前進的這條正規路線，

但⋯⋯半路先繞到 FM7／G 這個 sus4 和弦，形成避開直接前進的形式。

Ab7 站

FM7/G = G7(9.13)sus4 站

G7(b9.13) 站

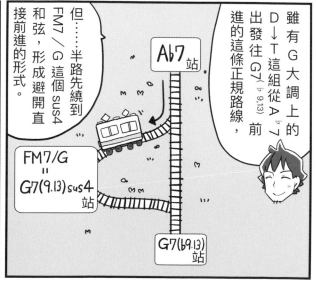

終於講完了！

呼～

好難喔～

「固有和弦以外還有這種和弦」篇

♪ 擴大和弦進行變化空間的各種非自然和弦

自然和弦是依據調性（Key）而定的和弦，因為是調性中的固有和弦，所以又稱為「固有和弦」。舉例來說，就像C→F→G7→C，只用這些至今學過的自然和弦來寫和弦進行，也可以作曲。

不過只有這些選項，會局限和弦進行的變化。為了擴大變化空間，會需要使用到自然和弦以外的和弦，也就是「非自然和弦」。非自然和弦包含了各種和弦，藉由靈活運用這些和弦，就能寫出很酷的和弦進行。

請見**圖①**。這是C大調的8小節譜例，譜中好幾處使用了局部轉調或和弦進行的技巧。其中，也使用很多的非自然和弦。接著，我們依序來看這份譜例中出現的六個用例。

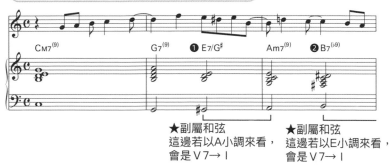

★副屬和弦
這邊若以A小調來看，
會是 V7→I

★副屬和弦
這邊若以E小調來看，
會是 V7→I

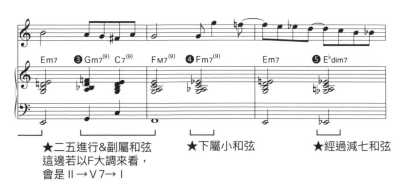

★二五進行&副屬和弦
這邊若以F大調來看，
會是 II→V7→I

★下屬小和弦

★經過減七和弦

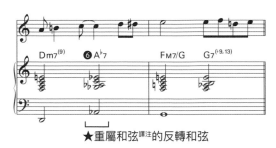

★重屬和弦^{譯注}的反轉和弦

譯注 重屬和弦：屬和弦的副屬和弦。

❶E7／G♯ ── 副屬和弦

❶中的E7，這個沒有包含在C大調自然和弦中的和弦，如第123頁的**圖②**所示，可暫時視為A小調上的V7。此外，第3小節開頭的Am7，是A小調上的T（I）和弦。由此可推導出，「這部分的和弦進行，在A小調上是V7→I」。換句話說，這裡可以解釋成以E7為起點，暫時轉調至A小調了。

像這樣將下一個和弦看做是T（I）和弦，因而成為V級的音，就稱為「副屬音（Secondary Dominant）」。以那個音為根音形成的屬七和弦，則稱為「副屬和弦（Secondary Dominant Chord）」。

此外，這邊指定了副屬和弦E7的最低音要是G♯（Sol）才行。這樣一來，與前後和弦的根音／最低音的銜接，就會變成比原本的「G（Sol）→E（Mi）→A（La）」更為平滑的「G（Sol）→G♯（Sol♯）→A（La）」，形成以半音間隔上行的旋律線。這項技巧無論是自然和弦或非自然和弦都可以運用。

❷ B7 (♭9) —— 副屬和弦

至於❷的 B7 (♭9)，可以說情況也相同。請看第 123 頁的**圖❸**，這是E小調下的自然和弦。從圖可以發現如果把下一個和弦 Em7 當做E小調的 T（I），B7 (♭9) 剛好就是V7。

因此，這部分同樣可以當成E小調上的V7→I。也就是說，B7 (♭9) 在E小調中是屬七和弦，而從C大調的這首曲子整體來看，則是副屬和弦。這裡可以解釋成是以 B7 (♭9) 為起點，暫時轉調到E小調。

❸ Gm7(9)→C7(9)→FM7(9) —— 二五進行＋副屬和弦

首先請看 C7(9)→FM7(9)。如同第 123 頁的**圖❹**所示，如果把 FM7(9) 看成 T（I）和弦，C7(9) 剛好就是V7。從這點能看出這裡是暫時轉調到F大調。換句話說，C7(9) 對C大調的這首曲子而言，是副屬和弦。此外，C7(9) 同時也是F大調上的屬七和弦。

如果以這個視角來看 Gm7（9），就會發現這個和弦相當於 F 大調的 II，與 C7（9）形成了二五進行。

❹ Fm7（9）——下屬小和弦

就像相對於 C 大調的 C 小調這種主音相同的調性（同主音調），其自然和弦會稱為「準固有和弦」。以❹中的 Fm7（9）為例，要繼續使用原本的 FM7（9）也可以，但這邊改成準固有和弦中擁有相同功能（S）的 Fm7（9）。

此外，在準固有和弦之中，像這裡的 FM7（9）→ Fm7（9）這樣，將擁有 S 功能的大和弦，改用擁有 S 功能的小和弦的情形，就會把那個小和弦稱為下屬小和弦。

❺ E♭dim7——經過減七和弦

以❺中的 E♭dim7 為例，夾在兩根音相距大 2 度音程的和弦（在這裡是第 6 小節

開頭的 Em7 和第 7 小節開頭的 Dm7 (9) 中間的減七和弦，稱為經過減七和弦。這邊因為插進了 E♭dim7，而讓根音旋律行進變成平滑的半音下行「E（Mi）→ E♭（Mi♭）→ D（Re）」。

❻ A♭7 ── 重屬和弦的反轉和弦

從譜例中的 ❻ 開始的三個和弦，連接方式十分複雜，所以這裡先把它們簡化成 A♭7 → G7 (♭9,13)。總之，先把 G7 (♭9,13) 看成 T（Ⅰ）和弦，但就如第 123 頁的圖❺所示，由 G 大調音階中的 V7 推導出的副屬和弦是 D7，並非 A♭7。

順帶一提，在這首曲子的原調 C 大調中，G7 相當於 V7，為屬七和弦，而 D7 對於原本的屬七和弦 G7 來說也是屬七和弦，因此就變成雙重對應下的屬七和弦。擁有這層關係的副屬和弦，就稱為「重屬和弦」。

我們再回到 A♭7 與 G7 的關係。這裡要出場的是「反轉和弦」。其實，只要和弦含有與某個屬七和弦相同的三全音，就能發揮那個屬七和弦所擁有的功能。

D7（Re、Fa♯、La、Do）中包含的三全音，其組成音為Fa♯和Do。立刻來找一下包含這兩個音的七和弦，就會發現正是A♭7（La♭、Do、Mi♭、Sol♯＝Fa♯）。也就是說，A♭7在功能上是可以替換D7的屬七和弦。這個A♭7稱為D7的反轉和弦（＝屬七和弦的替代和弦，Substitute Dominant Chord）。以結果來說，A♭7→G7（♭9,13）這組和弦進行是從重屬和弦（D7）的反轉和弦（A♭7），往樂曲原本的屬七和弦移動的進行。

接著，做為終點的屬七和弦，其相對應的反轉和弦，可以用音樂的魔法陣「五度圈」找出來。將「終點的屬七和弦根音對面的那個音」當做根音的屬七和弦，就是反轉和弦。

剩下的FM7／G要以分母的音（G＝Sol）為最低音，彈奏位於分子的和弦（FM7），把它的和弦內音由下而上列出來，就是「Sol、Fa、La、Do、Mi」。如果將它改寫成一般的和弦記號，即是G7（9,13）sus4。當不想要這麼快就獲得安心感時，或想要營造一顆心懸在半空的焦躁感時，就可以把sus4和弦放在聲響穩定的和弦前面。因此，在A♭7到G7的這條既定路線上，加進FM7／G這個sus4和弦，以避開直接抵達的走法

……就是A♭7→FM7／G→G7（♭9,13）這組和弦進行。

圖② A 小調上的自然和弦

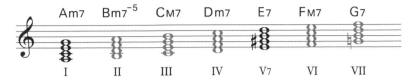

Am7	Bm7⁻⁵	CM7	Dm7	E7	FM7	G7
I	II	III	IV	V7	VI	VII

圖③ E 小調上的自然和弦

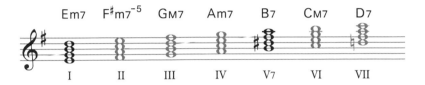

Em7	F♯m7⁻⁵	GM7	Am7	B7	CM7	D7
I	II	III	IV	V7	VI	VII

圖④ F 大調上的自然和弦

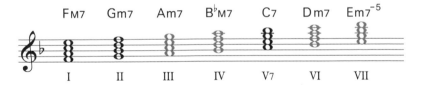

FM7	Gm7	Am7	B♭M7	C7	Dm7	Em7⁻⁵
I	II	III	IV	V7	VI	VII

圖⑤ G 大調上的自然和弦

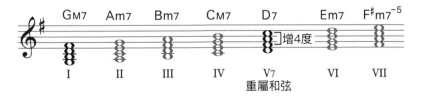

GM7	Am7	Bm7	CM7	D7	Em7	F♯m7⁻⁵
I	II	III	IV	V7	VI	VII

增4度

重屬和弦

原注 重屬和弦又稱倍屬音 (Doppeldominante {Ger.})

結語

才藝發表會

就……就快開始了……

啊！悅里，找到妳了！

要是彈不好，毀了發表會該怎麼辦……

妳可以的，悅里！

老師～怎麼辦，在這麼大型的舞台上彈琴，我會緊張啦～！

為了這天，我已經把所學全都教妳了。

就算遇到挫折也沒有半途而廢，堅持到最後了，不是嗎！肯定沒問題！

為了小朋友，妳一定辦得到。

老師！我上台囉！

好……！說的也是呢！

累死我了～

喝杯茶吧！

辛苦了。怎麼樣呀？

哼嗯～

呵呵呵～好多同事都稱讚我呢。

那真是太好了。不過我怎麼覺得有點寂寞了……

國家圖書館出版品預行編目資料

超音樂理論 進階和弦·和弦進行 / 侘美秀俊監修；坂元輝彌繪製；徐欣怡譯.
-- 初版. -- 臺北市：易博士文化, 城邦文化出版：家庭傳媒城邦分公司發
行, 2022.01 128面； 14.8×21公分
譯自：マンガでわかる！音楽理論3
ISBN 978-986-480-203-6(平裝)
1.樂理
911.4 110021525

DA2021

超音樂理論 進階和弦 · 和弦進行

原 著 書 名 ╱ マンガでわかる！音楽理論3
原 出 版 社 ╱ 株式会社リットーミュージック
作　　　者 ╱ 侘美秀俊監修；坂元輝彌繪製
譯　　　者 ╱ 徐欣怡
編　　　輯 ╱ 鄭雁聿
業 務 經 理 ╱ 羅越華
總 編 輯 ╱ 蕭麗媛
視　　　覺 ╱ 陳栩椿
總　　　監 ╱ 何飛鵬
發 行 人 ╱ 易博士文化
出　　　版 ╱ 城邦文化事業股份有限公司
　　　　　　台北市中山區民生東路二段 141 號 8 樓
　　　　　　電話：(02) 2500-7008 傳真：(02) 2502-7676
　　　　　　E-mail：ct_easybooks@hmg.com.tw
　　　　　　英屬蓋曼群島商家庭傳媒股份有限公司城邦分公司
發　　　行 ╱ 台北市中山區民生東路二段 141 號 2 樓
　　　　　　書虫客服服務專線：(02)2500-7718、2500-7719
　　　　　　服務時間：週一至週五上午 09:30-12:00；下午 13:30-17:00
　　　　　　24 小時傳真服務：(02) 2500-1990、2500-1991
　　　　　　讀者服務信箱：service@readingclub.com.tw
　　　　　　劃撥帳號：19863813
　　　　　　戶名：書虫股份有限公司
　　　　　　城邦（香港）出版集團有限公司
香港發行所 ╱ 香港灣仔駱克道 193 號東超商業中心 1 樓
　　　　　　電話：(852) 2508-6231 傳真：(852) 2578-9337
　　　　　　E-mail：hkcite@biznetvigator.com
　　　　　　城邦（馬新）出版集團 [Cite (M) Sdn. Bhd.]
馬新發行所 ╱ 41, Jalan Radin Anum, Bandar Baru Sri Petaling,
　　　　　　57000 Kuala Lumpur, Malaysia
　　　　　　電話：(603) 9057-8822 傳真：(603) 9057-6622
　　　　　　E-mail：cite@cite.com.my
製 版 印 刷 ╱ 卡樂彩色製版印刷有限公司

MANGADE WAKARU! ONGAKU RIRON3
Copyright © 2018 HIDETOSHI TAKUMI
Illustrations Copyright © TERUYA SAKAMOTO
Originally published in Japan by Rittor Music, Inc.
Traditional Chinese translation rights arranged with Rittor Music, Inc. through AMANN CO., LTD.

■ 2022 年 01 月 20 日 初版 1 刷
Printed in Taiwan
ISBN 978-986-480-203-6

定價 350 元 HK$117